职业教育应用型人才培养培训创新教材

 # 广告设计

陈辉 黄文颖 ◎ 主编 陈爽 龚影梅 刘彬 ◎ 副主编

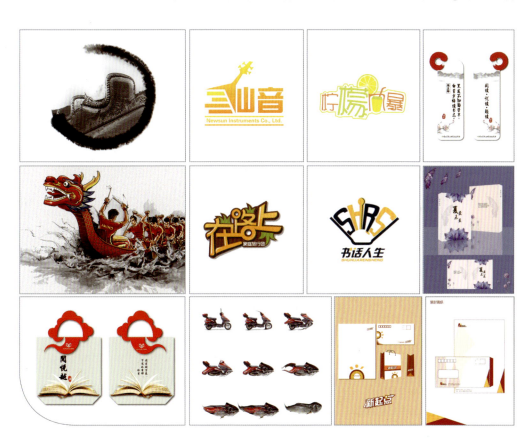

清华大学出版社
北 京

内 容 简 介

"广告设计"是职业院校广告艺术设计专业非常重要的核心课程,也是广告公司的主营业务。本书注重广告设计理论教学与应用实践的紧密结合,以大量国内外优秀广告设计作品和学生实践项目为范例,特别引入了含有中国传统优秀文化元素的设计范例,对培养学生的职业素养和人文情怀,加强学生的文化自信有很大帮助。本书具体介绍了图形创意及其方法、构成元素、色彩元素、标志设计、字体设计与运用和广告设计的规律等基本知识,诠释了广告设计的视觉传达要素——图形、文字、色彩、编排,在广告设计应用与赏析部分还分类探讨了公益广告、学生竞赛作品、公司宣传广告等优秀案例。在课后的体验与实践中,本书根据职业院校学生的基础水平和课时安排,编写了难易适当的作业。通过完成这些作业,读者可以将书本知识与个人的思考和艺术实践结合起来,有效地掌握广告设计的方法。

本书可作为职业院校美术类专业广告设计课程的教材,也可作为广告设计从业者的参考用书。

本书封面贴有清华大学出版社防伪标签,无标签者不得销售。
版权所有,侵权必究。举报:010-62782989,beiqinquan@tup.tsinghua.edu.cn。

图书在版编目(CIP)数据

广告设计/陈辉,黄文颖主编. —北京:清华大学出版社,2020.11(2025.3重印)
职业教育应用型人才培养培训创新教材
ISBN 978-7-302-56038-8

Ⅰ. ①广… Ⅱ. ①陈… ②黄… Ⅲ. ①广告设计－职业教育－教材 Ⅳ. ①J524.3

中国版本图书馆CIP数据核字(2020)第127046号

责任编辑:王剑乔
封面设计:刘　键
责任校对:袁　芳
责任印制:曹婉颖

出版发行:清华大学出版社
网　　址:https://www.tup.com.cn,https://www.wqxuetang.com
地　　址:北京清华大学学研大厦A座　　　　邮　编:100084
社 总 机:010-83470000　　　　　　　　　　邮　购:010-62786544
投稿与读者服务:010-62776969,c-service@tup.tsinghua.edu.cn
质量反馈:010-62772015,zhiliang@tup.tsinghua.edu.cn
课件下载:https://www.tup.com.cn,010-83470410
印 装 者:小森印刷(北京)有限公司
经　　销:全国新华书店
开　　本:210mm×285mm　　　印　张:6.75　　　字　数:180千字
版　　次:2020年11月第1版　　　　　　　　　印　次:2025年3月第4次印刷
定　　价:59.00元

产品编号:074753-01

本书编委会

主　编：

　　陈　辉

副主编（以姓氏拼音为序）：

　　蔡毅铭　陈春娜　陈　健　戴丽芬　何杰华　黄文颖

　　李唐昭　梁丽珠　刘德标　吕延辉　孙莹超　徐　慧

委　员（以姓氏拼音为序）：

　　陈　爽　陈伟华　甘智航　龚影梅　黄嘉亮　刘　彬

　　刘小鲁　莫泽明　孙良艳　王江荟　吴旭筠　杨子杰

　　姚慧莲

前　言

本书是在工作室教学模式下，以工作过程为导向，结合学生的学习能力进行编写的。本书包括8章，注重广告设计理论教学与应用实践的紧密结合，以大量国内外优秀广告设计作品和学生实践项目为范例，特别是引入了含有中国传统优秀文化元素的设计范例，对培养学生的职业素养和人文情怀，加强学生的文化自信有很大帮助。本书具体介绍了图形创意及其方法、构成元素、色彩元素、标志设计、字体设计与运用和广告设计的规律等基本知识。诠释了广告设计的视觉传达要素——图形、文字、色彩、编排，在广告设计赏析部分还分类探讨了公益广告、学生竞赛作品、公司宣传广告等优秀案例。在课后的体验与实践中，本书根据职业院校学生的基础水平和课时安排，编写了难易适当的作业。通过完成这些作业，学生可以将书本知识与个人的思考和艺术实践结合起来，有效地掌握广告设计的方法。

本书由顺德梁銶琚职业技术学院陈辉老师担任第一主编，负责总体策划和编写，并编写了第8章；深圳市第二职业技术学校黄文颖老师担任第二主编，并和副主编陈爽老师及深圳福外高中的刘彬老师一起负责第1~7章的编写，肇庆市四会中等专业学校龚影梅老师负责书中文字和图片的整理。

本书特点如下。

（1）知识全面，结构合理。

本书针对广告设计行业的岗位要求，循序渐进地介绍广告设计的知识，由浅入深，层层深入。与此同时，本书按照"知识+项目+扩展"的方式进行讲解，让读者在学习基础知识的同时，能够进行模拟实践，从而加强知识的理解与运用。

（2）语言精简，易读易记。

本书主要针对职业院校的学生，在编写过程中，尽可能地精简长篇理论知识，语言平实易懂，通过大量的图例印证概念性文字，以期帮助读者快速直观地理解知识，从而更有效地提高设计水平。

（3）案例新颖，实战性强。

本书的每个知识点都以图形案例的方式引导读者进行学习理解，这些案例都十分具有代表性，比较新颖，具有很强的可读性和参考性，同时部分设计案例还结合中国传统文化的相关元素，加强读者对人文和职业素养方面的理解。

（4）资源丰富，有助拓展。

书中的"作品欣赏"总结了广告设计的相关经验、技巧与启示，能帮助读者更好地梳理相关知识，同时还可以通过扫描书中二维码获取更多的教学视频，对减轻教师的备课量起到很好的帮助作用，也能为初学者带来更直接的解读与帮助。

由于编者水平有限,书中难免存在不足之处,欢迎广大读者批评、指正。在此特别感谢韩湛宁先生对本书给予的帮助与支持,还要感谢唐雨农、张辉、覃秀妮、林炬基、甘传俊、吴婷、马晓茵、江仲玉、包宏伟、陈雪慧、姚延钰、程子豪、凯赛尔江·依马尔、王耀辉、宋淑敏、董新明、叶淑妙、江凤琳、詹萍萍等人提供的设计作品。

<div style="text-align: right;">编 者
2020 年 8 月</div>

点、线、面.mp4

广告策划 A.mp4

广告策划 B.mp4

广告策划 C.mp4

平面设计.wmv

色彩原理.mp4

图形创意.wmv

目 录

第1章 创新思维 /1

1.1 认识思维　2

1.2 思维的阻碍　2

1.3 创新思维的方法　2

第2章 图形创意及其方法 /6

2.1 图形创意　7

2.2 图形创意方法　7

第3章 构成元素 /11

3.1 点　12

 3.1.1 点的概念　12

 3.1.2 点的形状　12

 3.1.3 点的视觉效果　13

 3.1.4 点的错视　13

 3.1.5 点的应用　15

3.2 线　16

 3.2.1 线的概念　16

 3.2.2 线的形状　17

 3.2.3 线的视觉效果　18

 3.2.4 线的错视　19

 3.2.5 线的应用　20

3.3 面　22

 3.3.1 面的概念　22

 3.3.2 面的形状　22

 3.3.3 面的视觉效果　22

 3.3.4 面的错视　23

3.3.5 面的应用　23
3.4 形式美法则　24

第4章 色彩元素 /28

4.1 色彩原理　29
4.2 色彩三要素　29
4.3 色彩的分类　29
4.4 色彩的冷暖　30
4.5 色彩的空间　32
4.6 色彩的联想　34
4.7 色彩的象征　37
4.8 色彩的情感　39

第5章 标志设计 /45

5.1 标志的表现形式　46
5.2 标志设计的方法　47

第6章 字体设计与运用 /50

6.1 字体的设计风格　51
6.2 字体设计的基本原则　52
6.3 文字形态创意设计　54

第7章 广告设计的规律 /59

7.1 广告语　60
7.2 广告排版　61
7.3 视觉引导　66
　　7.3.1 视觉流程　66
　　7.3.2 视觉流程设计方法　67

第8章 广告设计应用与欣赏 /72

8.1 广告设计的应用　73
　　8.1.1 名片设计　73
　　8.1.2 信封设计　73
　　8.1.3 VIP卡设计　73
　　8.1.4 宣传折页设计　76
　　8.1.5 手提袋设计　77

 8.1.6 扇子设计 79
 8.1.7 书签设计 79
 8.1.8 入场券设计 80
 8.1.9 机票设计 80
 8.1.10 书籍装帧设计 81
 8.2 广告设计赏析 82
 8.2.1 国内外优秀广告赏析 82
 8.2.2 学生作品赏析 86

参考文献 /93
图片出处 /94

ADVERTISING DESIGN

第 1 章
创 新 思 维

课题名称

创新思维

课程时间

2 课时

学习内容

（1）认识创新思维与设计的关系。

（2）创新思维的方法与作用。

学习方式

通过"课本＋实操"进行学习。

学习重难点

（1）了解思维的概念和在设计中的作用，掌握思维创新的几种规律与应用特点。

（2）能画出发散思维和收敛思维的思维导图。

1.1　认识思维

思维是一种心理活动过程，是人类认识活动的最高形式。它以人的知觉所获得的信息为基础，加上学得的知识和经验，然后进行比较分析、综合和概括并做出判断，整个过程即为思维，思维的方式决定问题解决的成败。

在思维过程中，一些因素可能会阻碍和限制思维的自由活动。

1.2　思维的阻碍

1. 惯性思维

人们常常会固执地使用习惯性的或约定俗成的思维模式分析考虑问题，这使他们不能灵活运用知识，缺乏与时俱进的开放性创新思维。消极的惯性思维是束缚创造性思维的枷锁。

2. 偏见思维

以不正确或不充分的信息为根据，形成片面甚至错误的思路去考虑问题，导致偏见的产生。这些偏见受经验、角度、利益、文化等影响，它常以假象的形式来干扰人们的判断，阻碍了思维的开放性和灵活性。

1.3　创新思维的方法

创新思维是广告设计的灵魂，是指用超常规的方法、视角去思考问题，突破常规思维的局限，从而产生与众不同的效果。

1. 打破思维阻碍，让创意无极限

1）发散思维

发散思维是指大脑在思考时呈现出一种无限扩散状态的思维模式。它具有流畅性、灵活性和独创性，这些特性巧妙地发挥了人脑思维的潜能，如图 1-1 所示。

2）想象思维

想象思维是指人们结合自身经历和内心情感，对表象进行改造和重组的思维具体化活动。它属于高级的认知过程，体现出"一切皆有可能"的特征，是人类进行创新的重要思维形式，也是判断创造力强弱的重要依据，如图 1-2 所示。

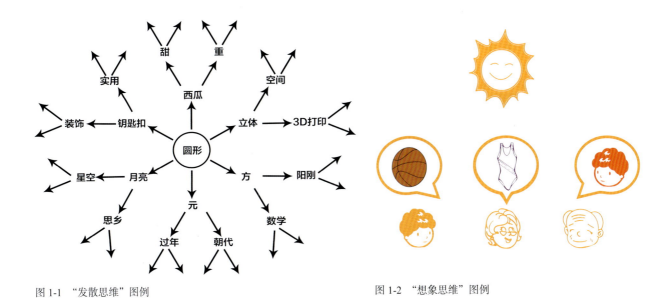

图 1-1 "发散思维"图例　　　　　　　　　　　图 1-2 "想象思维"图例

2. 观察内在联系，创意为我所用

1）收敛思维

收敛思维是指通过寻找不同事物内在的关联，让思维从不同方面找到共同规律，集中指向同一目标的思维方式。它能令思维变得条理化、简明化、逻辑化和规律化，如图 1-3 和图 1-4 所示。

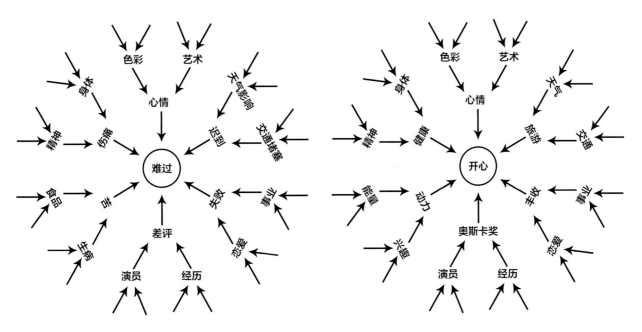

图 1-3 "收敛思维"图例 1　　　　　　　　　　图 1-4 "收敛思维"图例 2

2）联想思维

联想思维是指以某一元素作为思维的起点，大脑通过为其设置内在联系产生"由此想到彼"的思维活动。其中包含了相似联想、连动联想和反向联想。

（1）相似联想：由一个事物某种状态、外部形状或构造与另一种事物的类似、相像而引发的想象延伸，如图1-5和图1-6所示。

图1-5 "相似联想"图例1 陈雪慧

图1-6 "相似联想"图例2 包宏伟

（2）连动联想：由一个点开始连环产生的想象，它具有不可逆的特点，条理清晰，发展合理。如图1-7和图1-8所示。

图1-7 "连动联想"图例1 詹萍萍

图1-8 "连动联想"图例2 詹萍萍

（3）反向联想：又称逆向思维，它与常规的现象、思维方式和习惯逆向，是从相反的角度思考问题的一种思维方式，如图1-9和图1-10所示。

图1-9 "逆向思维"图例1　甘传俊

图1-10 "逆向思维"图例2　包宏伟

思考与实训

（1）什么是思维？

（2）发散思维和收敛思维的区别是什么？想象思维和联想思维的区别是什么？

（3）以"水"作为命题，分组完成发散思维或者收敛思维的思维导图，并观察两种思维方式的异同。

第 2 章
图形创意及其方法

课题名称
图形创意及其方法

课程时间
3 课时

学习内容
（1）图形创意的重要性。
（2）图形创意方法。

学习方式
通过"课本＋实操"进行学习。

学习重难点
（1）掌握图形创意方法，理解图形创意在设计中的作用。
（2）能运用图形创意方法完成相关项目实践。

2.1 图形创意

图形创意是广告设计的创意核心,是有目的地对图形符号进行艺术化创造的方法。它用自己独特的方式准确又清晰地表达富有深刻内涵的设计主题,因此奠定了其在广告设计中的灵魂地位。

2.2 图形创意方法

1. 同构

同构是指图形间通过组合、嫁接等方式进行重组,共同构成一个新图形。它们并不是图形间的简单相加,而是一种超越或突变,形成强烈的视觉冲击力,给予观者丰富的心理感受,并传达出新的含义,如图 2-1 和图 2-2 所示。

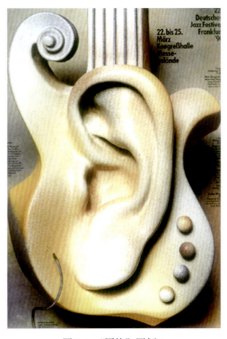
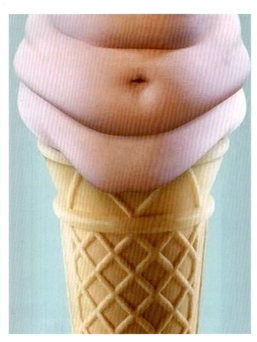

图 2-1 "同构"图例 1　　　　　　　　　　图 2-2 "同构"图例 2

图 2-1 通过"吉他"与"耳朵"的同构,表现了此乐器带给人的听觉享受。

图 2-2 将"冰淇淋"与"大肚腩"进行同构,表现出高热量甜品对人的体形带来的危害。

2. 异影

异影是指对物体的阴影进行加工和设计,通常将原物体的影子替换成与之含义相反的另一事物的剪影。它们之间既可以是外形相似,也可以是有某种内在联系的元素,还可以赋予影子自主生命力,如图 2-3 和图 2-4 所示。

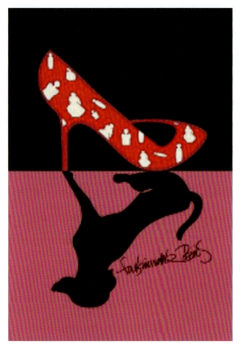 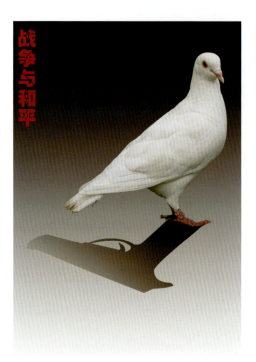

图 2-3 "异影"图例 1　　　　　　　　　图 2-4 "异影"图例 2

图 2-3 所示的"坐着的狗"与"高跟鞋"的外形相似，适合作为异影组合。"坐着的狗"暗指动物的皮毛，"高跟鞋"则暗喻人们的私欲，该创意呼吁人们要保护动物。

图 2-4 作为异影组合，"倒置的枪"与"白鸽"不仅外形神似，而且"枪"和"白鸽"是"战争"与"和平"的象征。这个创意体现出"热爱和平，反对战争"的理念。

3. 正负形

正负形图案一般由"图"和"底"两部分组成，"图"被称为"正形"，而"底"则被称为"负形"。"正负形"的特点在于，"图"和"底"因为图案轮廓相互依存，并分别成为独立的图形而存在。在视觉上其正负的关系并无绝对，它们相互统一又互相排斥，拥有简洁、一语双关的特性，如图 2-5 和图 2-6 所示。

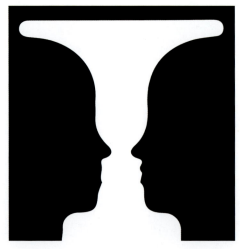 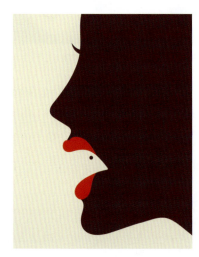

图 2-5 "正负形"图例 1　　　　　　　　　图 2-6 "正负形"图例 2

图 2-5 中间白色部分是鲁宾杯,两边黑色部分则是相对的两张脸。两者的正负形关系可以互换,体现了竞争者与奖杯之间的关系。

图 2-6 将画面中的女人和共用嘴唇轮廓线形成的鸡作为正负形组合,表达了食物美味新鲜的味觉享受。

4. 打散重构

打散重构是一种分解图形的构成方法。通过对原图形的打散,从中提炼出有代表性的元素,再按照自己的设定进行设计和重新排列,组合成新的图形和内涵,常常呈现出意想不到的视觉效果,如图 2-7 和图 2-8 所示。

图 2-7 通过对"字母""音符"和"钢琴"元素的打散重构,表达了"音乐即自由"的思想。

图 2-8 通过对不同乐器的打散重构,表达了乐器间的自由混搭能演奏出更美妙的旋律,体现了"对音乐要有无限创新"的追求。

5. 延异

延异又称渐变,是指将某种形象通过逐渐演变形成另一种形象的过程,给人一种新奇的视觉感受,如图 2-9 和图 2-10 所示。

图 2-9 画面由"鸟"渐渐地延异成"鱼",带给人们海天相连的视觉感受。

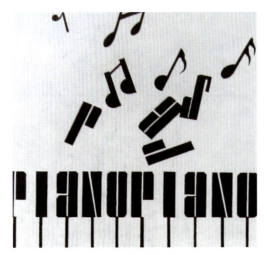

图 2-7 "打散重构"图例 1

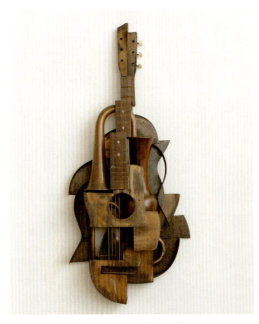

图 2-8 "打散重构"图例 2

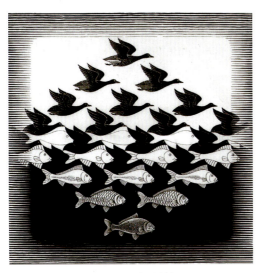

图 2-9 "延异"图例 1

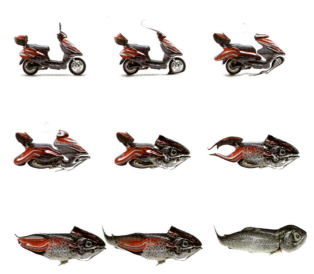

图 2-10 "延异"图例 2　包宏伟

图2-10是陆地驰骋的"车"与海里游动的"鱼",以两个在不同空间里移动的形象作为延异组合,过渡自然、有趣。

6. 矛盾空间

利用平面的局限性和视觉的错觉,故意违背透视原理,制造出矛盾空间的视觉效果,耐人寻味,如图2-11和图2-12所示。

图2-11画面中两只素描手在互相描绘,它们由平面转向假象立体,形成了矛盾空间,富有趣味性。

图2-12中连接建筑的通道在主楼和副楼之间连通,既像上下层关系,又像水平关系。该设计有意地制造了矛盾空间,让观众的视觉随着通道来回游走。

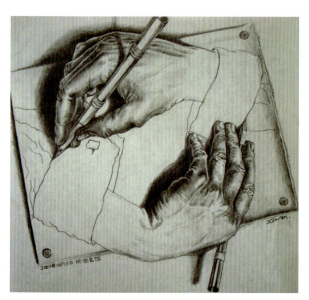

图2-11 "矛盾空间"图例1

图2-12 "矛盾空间"图例2

思考与实训

(1)图形创意方法分别有哪些?

(2)在图形创意方法中,"异影"和"正负形"有什么异同?

(3)"小森素食"是一家素食餐厅,宣传语是"素食生活,健康你我",现在一周年店庆,需要制作一张店庆海报。选择任意一种图形创意方法完成海报设计。尺寸:A4。

第 3 章
构成元素

课题名称

广告设计中的点、线、面

课程时间

6 课时

学习内容

（1）点、线、面的属性和视觉特征。
（2）点、线、面在设计中的应用。

学习方式

通过"课本 + 实操"进行学习。

学习重难点

（1）理解并掌握点、线、面的组织规律和变化特点及其在广告设计中的运用。
（2）掌握点、线、面在广告设计中的体现，理解形式美法则。

3.1 点

3.1.1 点的概念

点是相对的,在对比中存在,是相对周围面积而言很小的视觉形象。点在构成中具有集中、吸引视线的功能。点的连续产生线的感觉,点的集合产生面的感觉,如图 3-1 和图 3-2 所示。

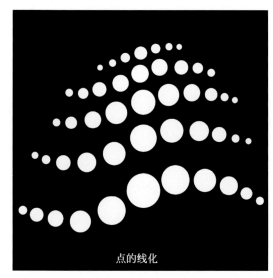

图 3-1 "点的概念"图例 1

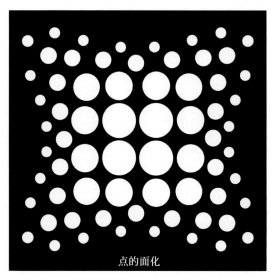

图 3-2 "点的概念"图例 2

3.1.2 点的形状

理想的点是小的圆点,但在平面构成中,点的形状是各式各样的,分为规则(圆、方、三角等)形状的点和不规则(自由随意的点)形状的点,任何小的形态都可以构成点,如图 3-3 所示。在使用面积较大的形态时,如果要保证它具有点的性质,最好使它接近圆形。

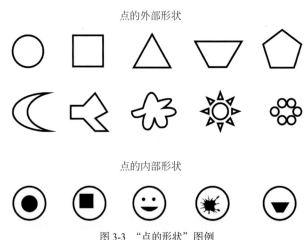

图 3-3 "点的形状"图例

3.1.3 点的视觉效果

当画面只有一个点时,视线集中在这个点上,具有紧张性,如图3-4所示。

当画面中分布有三点时,视线在三点之间来回移动,连成三角形,如图3-5所示。

当画面中分布等大的几个点,其中一个在画面视觉中心位置时,视觉吸引力更强,如图3-6所示。

当画面中的几个点大小不一时,大的点吸引力更强,如图3-7所示。

当画面中相同大小的几个点与底的黑白对比不一样时,对比强的点吸引力更强,如图3-8和图3-9所示。

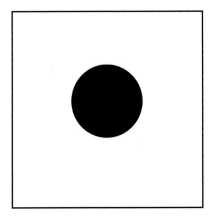

图3-4 "点的视觉效果"图例1

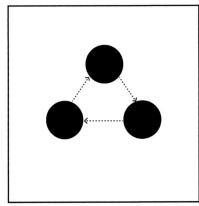

图3-5 "点的视觉效果"图例2

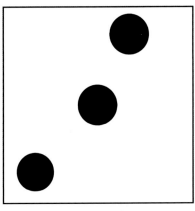

图3-6 "点的视觉效果"图例3

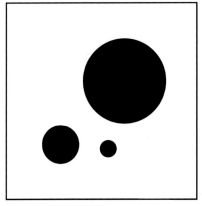

图3-7 "点的视觉效果"图例4

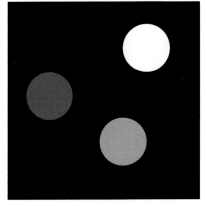

图3-8 "点的视觉效果"图例5

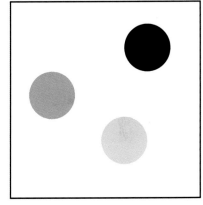

图3-9 "点的视觉效果"图例6

3.1.4 点的错视

点受到不同环境的影响,会产生错误的视觉现象。

画面中等大的两个点,当点在白底时,给人收缩、后退和缩小的感觉;当点在黑底时,给人膨胀、前进和放大的感觉,如图3-10所示。

画面中有两个等大的点,由于一个点的周围是相对较大的点,而另一个点的周围是相对较小的点,这时原本相同大小的两点会产生大小不一的感觉,如图3-11所示。

等大的两个点受到夹角的影响,画面挤的部分的点就显大,画面宽阔的部分的点就显小,如图3-12所示。

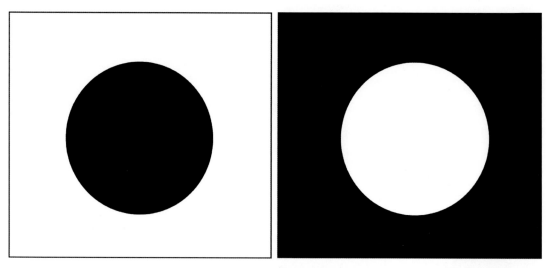

图 3-10 "点的错视"图例 1

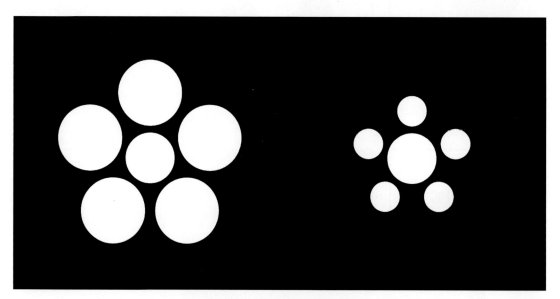

图 3-11 "点的错视"图例 2

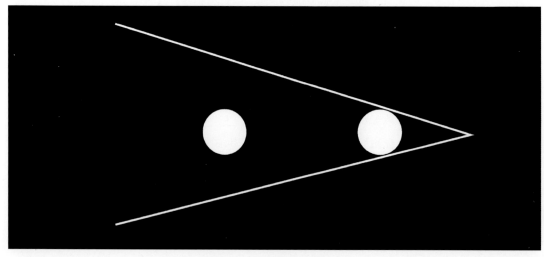

图 3-12 "点的错视"图例 3

3.1.5 点的应用

图 3-13 和图 3-14 所示是两个点的应用案例，对比可以看出，点元素在广告设计应用中展现出了截然不同的视觉效果

两张海报都将点元素结合其构成规律运用到设计中，图 3-13 用大面积的点并将其置于视觉中心，表现了海报的宣传主题；图 3-14 将多彩小散点与深色大点结合形成视觉冲击。点的应用使它们都具有明确的视觉效果，表达出海报的设计内涵。

图 3-13　点的应用图例 1　马晓茵

图 3-14　点的应用图例 2

思考与实训

（1）为什么使用面积较大的点形态时，最好使它接近圆形？

（2）观看 5 张与点有关的广告设计海报，判断每张海报分别运用了哪一种点的视觉效果，并将海报中的点元素标记出来。

3.2　线

3.2.1　线的概念

线是点运动的轨迹，又是面运动的起点，如图 3-15~图 3-17 所示。

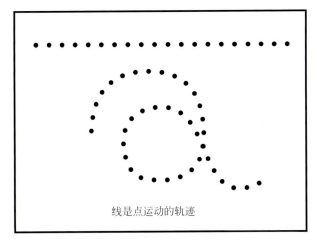

图 3-15 "线的概念"图例 1

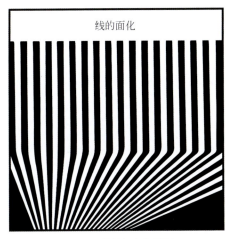

图 3-16 "线的概念"图例 2

图 3-17 "线的概念"图例 3

3.2.2　线的形状

线分为直线（水平线、垂直线、折线、斜线等）、曲线（弧线、抛物线、双曲线等）和不规则线，如图 3-18 和图 3-19 所示。

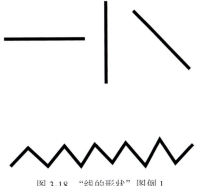

图 3-18 "线的形状"图例 1

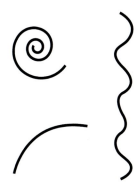

图 3-19 "线的形状"图例 2

3.2.3 线的视觉效果

垂直线给人庄重、上升之感,如图 3-20 所示;水平线给人静止、安宁之感,如图 3-21 所示;斜线给人运动、速度之感,如图 3-22 所示;曲线给人自由流动、柔美之感,如图 3-23 所示;而不规则线给人粗犷、自由之感,如图 3-24 所示。

垂直线:严肃、明确、坚强、挺拔、刚毅、上升、下降

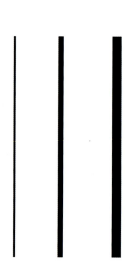

图 3-20 "线的视觉效果"图例 1

水平线:静止、安定、舒展、延伸

图 3-21 "线的视觉效果"图例 2

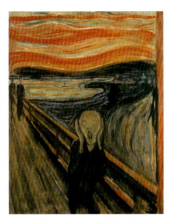
斜线:很强的方向感和速度感

曲线:柔软、灵动、活泼、富有弹性、具有女性象征

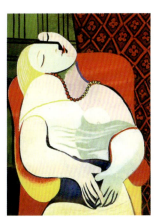

图 3-22 "线的视觉效果"图例 3　　　　　　　　图 3-23 "线的视觉效果"图例 4

不规则线:粗犷、自由

图 3-24 "线的视觉效果"图例 5

3.2.4　线的错视

线在不同环境下会产生错误的视觉现象,当两条线一样长时,受到箭头的影响 A 看起来会比 B 短;当两条线一样长时,受到方向的影响 A 看起来会比 B 长,如图 3-25 和图 3-26 所示。

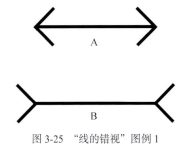

图 3-25 "线的错视"图例 1　　　　　　　　图 3-26 "线的错视"图例 2

图 3-27~图 3-29 所示也是线的错视的例子。

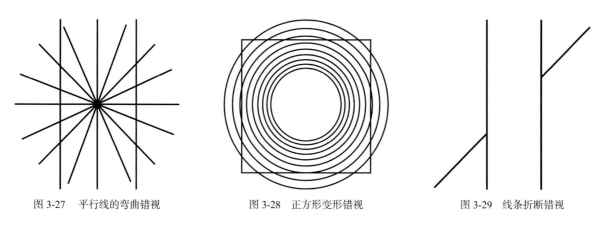

图 3-27　平行线的弯曲错视　　　　图 3-28　正方形变形错视　　　　图 3-29　线条折断错视

3.2.5　线的应用

图 3-30 和图 3-31 所示为广告设计中线的应用的案例，体现了线元素在广告设计中的视觉价值。

图 3-30　广告设计中线的应用图例 1　凯撒尔江

图 3-31 广告设计中线的应用图例 2

这两张海报的设计主题都与音乐有关,设计的效果恰巧将音乐的律动和线条的变化规律相吻合,同时结合主题特点形成有规律的变化,使设计效果更突出。

思考与实训

(1)文字排版是否会形成线?

(2)是否存在虚拟的线?

(3)观看 5 张与线有关的广告设计海报,判断每张海报分别运用了哪一种线的视觉效果,用红色线条把海报中的线元素标记出来。

3.3 面

3.3.1 面的概念

密集或放大的点会形成面，闭合或聚集的线也会构成面，如图 3-32 所示。

图 3-32 "面的概念"图例

3.3.2 面的形状

面受线的界定，具有一定的形状，分为实面和虚面两种。实面给人和谐与安定的感觉；虚面给人活泼、自由多变的感觉，如图 3-33 所示。面包含常规面（正方形、长方形、圆形、三角形、多边形）和不规则面，如图 3-34 所示。

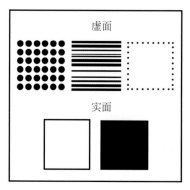

图 3-33 "面的形状"图例 1

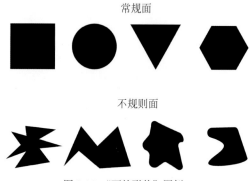

图 3-34 "面的形状"图例 2

3.3.3 面的视觉效果

长方形给人比较严肃、伟大、平静的感觉；多边形给人带来紧张、刺激的感觉，如图 3-35 所示。正三角形让人感觉稳定、活跃；倒三角形让人感觉不稳定、不安全，如图 3-36 所示。正方形和菱形都会让人感觉正直、充实、稳定和严肃，如图 3-37 所示。圆形让人感觉饱满，富有张力、生命力；不规则形让人感觉多变、自由，如图 3-38 所示。

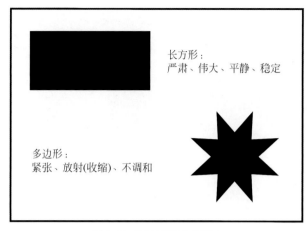
图 3-35 "面的视觉"图例 1

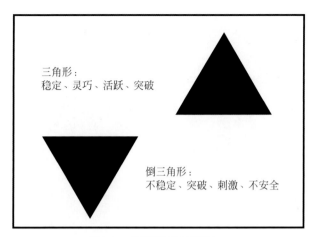
图 3-36 "面的视觉"图例 2

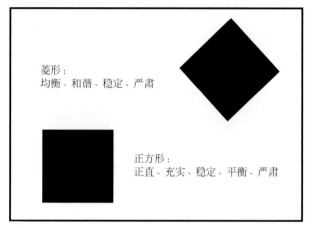
图 3-37 "面的视觉"图例 3

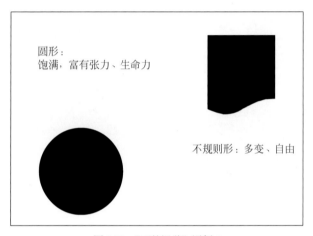
图 3-38 "面的视觉"图例 4

3.3.4 面的错视

同样的面,由于周围环境的不同,会出现大小不一样的错视。

多尔波也夫错觉是指两个面积相等的圆形,一个在小圆的包围中,另一个在大圆的包围中,会产生前者显大、后者显小的错觉,如图 3-39 所示。

3.3.5 面的应用

图 3-40 和图 3-41 所示为面元素在广告设计中的应用,展现出了不同的空间效果。这两幅广告的设计风格不一样,但使用的视觉语言都是以面作为图形构成来表达设计的内涵和主题的,结合主题色彩的渲染与对比,使得画面的冲击力更强。

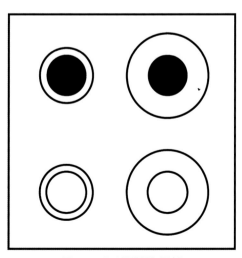
图 3-39 "面的错视"图例

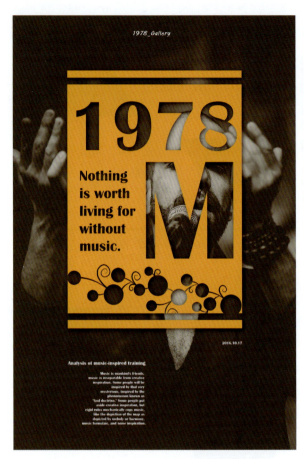

图 3-40 广告设计中面的应用图例 1　凯赛尔江

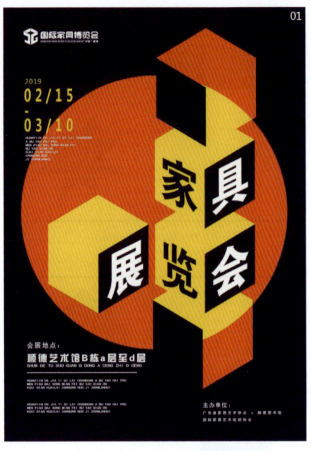

图 3-41 广告设计中面的应用图例 2

思考与实训

（1）说出点、线、面的概念和相互关系。

（2）怎么区分同一平面上出现的点和面？

（3）是否存在虚拟的面？

（4）观看 5 张与面有关的广告设计海报，判断每张海报分别运用了哪一种面的视觉效果，并将海报中的面元素标记出来。

3.4　形式美法则

形式美法则是人类在长期生活实践中总结出的审美规律，是在创造和追求美的过程中形成的对美的规律的总结和概括。广告设计形式美法则是广告艺术表现的方法和规律，是优秀广告的共同法则，主要包括变化与统一、参差与齐一、调和与对比、比例与分割、节奏与韵律。

1. 变化与统一

"变化"是指整体中所包含的各个部分在形式上的区别和差异性；"统一"是指各个部分在形式上的某种共同特征以及它们之间的某种关联、呼应和衬托的关系，如图 3-42 和图 3-43 所示。

图 3-42　变化与统一图例 1

图 3-43　变化与统一图例 2　江仲玉

2. 参差与齐一

"参差"是指在形式中有较明显的差异和对立的因素，如差异色调等；"齐一"是指一种整齐划一的美，即形式是以特定形式因素组成一个单元，按照一个统一规律反复重复组成的。参差齐一法则的构成形式能够给人以次序感和条理感，如图 3-44 和图 3-45 所示。

图 3-44　参差与齐一图例 1　江仲玉

图 3-45　参差与齐一图例 2　包宏伟

3. 调和与对比

"调和"是指在图案中形与形之间和色与色之间的关系趋于一致，形成和谐、有秩序且密切结合的统一体；"对比"是指差异的强调，也就是把相对的两要素在相互比较之下产生大小、明暗、色彩、粗细、远近、动静等对比，如图 3-46 和图 3-47 所示。

图 3-46　调和与对比图例 1　江仲玉

图 3-47　调和与对比图例 2

4. 比例与分割

"比例"是指形的整体与部分或部分与部分之间的数量关系，如等差数列、等比数列、黄金比例等；"分割"是指把一个限定的空间按照一定的方法分割成若干的形态，形成新的整体形态，如图 3-48 和图 3-49 所示。

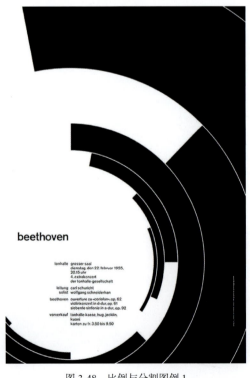
图 3-48　比例与分割图例 1

图 3-49　比例与分割图例 2

5. 节奏与韵律

节奏和韵律来自于音乐概念,"节奏"是指按照一定的条理、秩序、重复连续的排列形成的律动形式。在节奏中加入美的因素、情感和个性化就有了韵律,如图 3-50 和图 3-51 所示。

图 3-50　节奏与韵律图例 1　江仲玉

图 3-51　节奏与韵律图例 2

形式美的法则不是一成不变的,而是随着事物的发展而不断发展,所以在广告设计中,既要遵循形式美的法则,又不能生搬硬套某一种形式美法则,要根据内容的不同,灵活运用形式美法则。

思考与实训

(1)广告设计中的形式美法则有哪些?

(2)"品味茶馆"新推出一款热带水果茶,根据广告设计的形式美法则,设计一张新产品推广海报。尺寸:A4。

ADVERTISING DESIGN

第 4 章
色彩元素

课题名称
色彩元素

课程时间
6 课时

学习内容
（1）色彩的基本属性、规律和分类。
（2）色彩的联想、情感及配色技巧。

学习方式
通过"课本＋实操"进行学习。

学习重难点
（1）掌握色彩三要素的关系、色彩分类、冷暖和空间表现等。
（2）理解色彩的情感表现方法和运用规律。

4.1 色彩原理

色彩是人类认识和掌握客观事物及其规律的重要途径，是艺术表现中极为重要的视觉语言之一。色彩大致可分为有彩色系（红、橙、黄、绿等）和无彩色系（白、灰、黑）两大类别。

在广告设计的过程中，色彩搭配需要依据色彩学规律，代表主题宣传要点，传递宣传对象的基本信息，吸引观众注意，从而产生内心的共鸣注意，达到广而告之的目的。

4.2 色彩三要素

1. 色相

色相是色彩的首要特征，是区别各种不同色彩最准确的标准。事实上任何黑、白、灰以外的颜色都有色相的属性，如图 4-1 所示。

2. 明度

明度是指色彩的明暗程度。色彩加白，明度提高；色彩加黑，明度降低，如图 4-2 所示。

3. 纯度

纯度通常是指色彩的鲜艳度。纯度越高，表现越鲜明；纯度较低，表现则较黯淡，如图 4-3 所示。如果海报的色彩鲜艳，它就很容易引人注目。

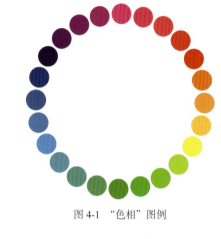

图 4-1 "色相"图例

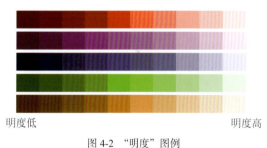

图 4-2 "明度"图例

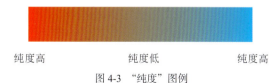

图 4-3 "纯度"图例

4.3 色彩的分类

色彩总体来说可分为有彩色系和无彩色系。无彩色是指除了彩色以外的其他颜色，常见的有金、银、黑、白、灰，无彩色按照一定的变化规律，可以排成一个系列，由白色渐变到浅灰、中灰、深灰到黑色，色度学上称此为黑白系列。有彩色是指红、橙、黄、绿、青、蓝、紫等颜色，不同明度和纯度的红、橙、黄、绿、青、蓝、紫色调都属于有彩色系。

在有彩色系列中，色彩运用规律可分为以下几种，如图 4-4 所示。

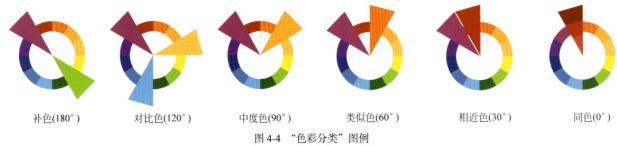

图 4-4 "色彩分类"图例

（1）补色：在色相环中任意 180° 的配色，这两种颜色称为"互为补色"。

（2）对比色：在色相环中任意 120° 的配色，视觉效果强烈刺激。对比色之间有色相对比、明度对比、饱和度对比、冷暖对比、补色对比。

（3）中度色：又称"中差色"，是指色相环中任意 90° 的配色。在视觉上富有很大的张力效果，它的色彩对比效果比较明快，是非常个性化的配色方式。

（4）类似色：在色相环中任意 60° 的配色，其主要的色素比较类似，类似色的运用使画面和谐又富有对比。

（5）相近色：在色相环中任意 30° 的颜色，其主要的色素倾向比较接近，相近色的运用使画面和谐统一，又具有层次感。

（6）同色：又称"同类色"，是指色相性质相同，但色度有深浅之分，即明度和纯度不一样。

4.4 色彩的冷暖

色彩的冷暖主要通过它们之间的互相映衬和对比体现出来。冷暖是相对的，而不是绝对的，如图 4-5 所示。其中，暖色系（红、橙、黄）、冷色系（蓝、绿、紫）和中性色系（黑、白、灰或介于冷暖之间的颜色）。

因此，各行各业广告用色也各不相同，如餐饮类多用暖色，如图 4-6 所示；科技类多用冷色，如图 4-7 所示；综合类用色相对比较灵活，如图 4-8 所示；女性化海报多用粉色、红色，如图 4-9 所示；男性化海报则偏向于中性色，如图 4-10 和图 4-11 所示。

海报用色没有绝对的，符合海报所要表达的主题即可。

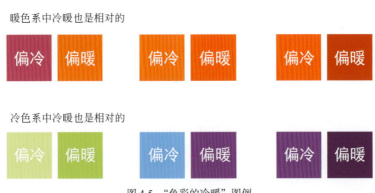

图 4-5 "色彩的冷暖"图例

第 4 章 色彩元素 31

图 4-6 "餐饮类海报"图例 吴婷

图 4-7 "科技类海报"图例 叶静

图 4-8 "家具类海报"图例 江仲玉

图 4-9 "女性化海报"图例 甘传俊

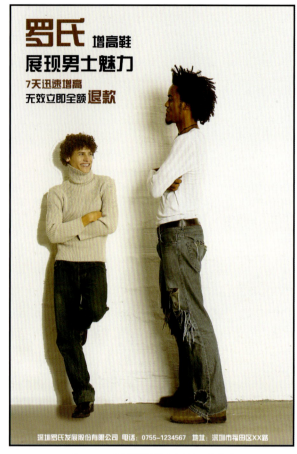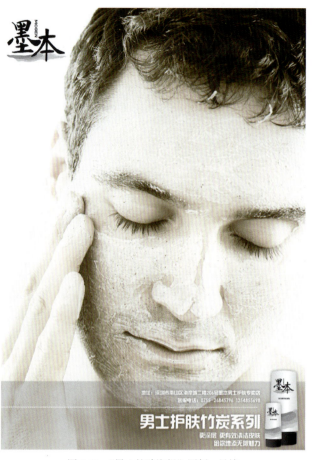

图 4-10 "男鞋类海报"图例　甘传俊　　　　　　　　图 4-11 "男士护肤海报"图例　吴婷

思考与实训

（1）色彩分类练习：两个人为一组，其中一人在 24 色环中任意选择 1 个色相，让另一人快速判断被选中色相相应的补色、对比色、中度色、类似色和相近色。然后互换角色重复以上操作。

（2）把一张海报复制四份，分别调整为高明度、低明度、高纯度、低纯度四种状态，然后分析这四种状态以及与原海报之间的差别，并思考原因。

4.5 色彩的空间

色彩的膨胀与收缩：当物品同样大小的情况下，暖色给人感觉大，冷色给人感觉小，如图 4-12 所示。

色彩的前进与后退：明度高的暖色感觉近，明度低的冷色感觉远。暖色系列一般为前进色，冷色系列一般为后退色，如图 4-13 所示。

同一造型的物体，由于明度不同，会让我们感觉重量不同，如图 4-14 所示。

如果海报中使用了大面积凝重深沉的色素铺底，可用轻淡素雅的色调，或将某个高纯度的色块集中于一处，或全面装饰一些活跃的纹案来调整画面的沉闷感，如图 4-15 所示。

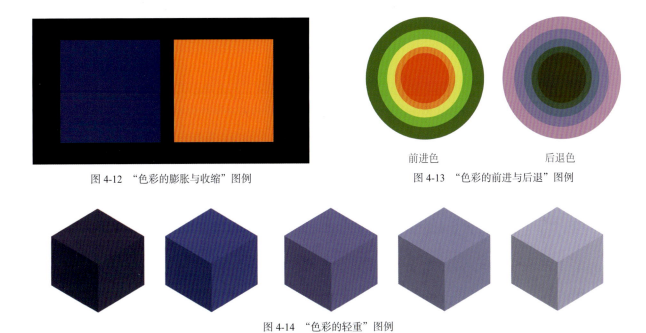

图 4-12 "色彩的膨胀与收缩"图例　　　　　前进色　　　后退色
　　　　　　　　　　　　　　　　　　　　图 4-13 "色彩的前进与后退"图例

图 4-14 "色彩的轻重"图例

图 4-15 "色彩的轻重海报"图例　叶淑妙

4.6 色彩的联想

色彩联想是色彩情感表现的基础和前提，是人们受色彩的刺激，在主观意识控制下进行的有目的、有意向的联想。联想到的可以是具体的事物，也可以是抽象的概念。色彩产生的联想因人而异，受性别、年龄、阅历、兴趣和性格的影响。在海报运用中，色彩能够揭示或者映照内在的海报内容。

1. 具象联想

具象联想是由色彩的刺激而联想到某些具体的事物，如表 4-1 所示。

表 4-1　具象联想

人群 颜色	小学生		青　年	
	男	女	男	女
红	苹果 小红帽	西红柿 小红裙	红旗 血	口红 红鞋
黄	香蕉 向日葵	橙子 菜花	雏鸡 月亮	月亮 哈密瓜
蓝	天空 海洋	蓝天 海水	天 海洋	大海 湖水

例如，男小学生由红色具体联想到苹果和小红帽；女小学生由红色联想到西红柿和小红裙；男青年由红色具体联想到红旗和血；女青年由红色联想到口红和红鞋。

2. 抽象联想

抽象联想是指由看到的色彩所引起的情感或意象的联想，如图 4-16 所示。两位同样穿着芭蕾舞服饰坐在练功房的舞者，因为环境色调的不同，让人产生的联想也不同。图 4-16（a）中温暖的色调使舞者看上去朝气蓬勃，对未来充满了期待，而图 4-16（b）中冰冷的色调则给舞者增添了些许惆怅和疲惫。

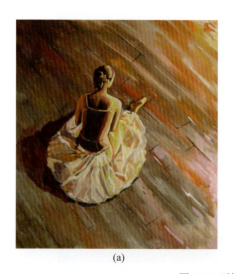
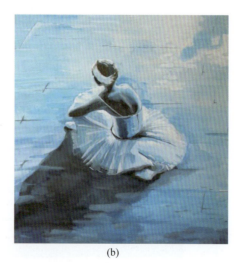

(a)　　　　　　　　　　　(b)

图 4-16　"抽象联想"图例

例如，男青年由红色抽象联想到警告和火辣；女青年由红色联想到卑俗和性感；男性老人由红色联想到热烈和革命；女性老人由红色联想到热情和革命，等等，如表 4-2 所示。

表 4-2　抽象联想

人群 颜色	青　年		老　人	
	男	女	男	女
红	警告 火辣	卑俗 性感	热烈 革命	热情 革命
黄	活力 明快	光明 希望	明朗 快乐	泼辣 明快
蓝	远方 理想	永恒 理智	深远 科技	冷冻 平静

3. 共感联想

共感联想是指由色彩感觉所引起的其他领域的感觉或反向的色彩心理联想形式。

由色彩感觉引起的触觉联想，例如，红色让人联想到烫、热；黄色让人联想到光滑、光亮，等等，如表 4-3 所示。

表 4-3　色触联想

色彩	纯色	清色	暗色	浊色
红	烫 热	温暖 丰满	铿锵 牢固	粗糙 坚硬 干燥
橙	发烧 有弹性	暖和 平滑	厚 干枯	绒毛 沙土
黄	光滑 光亮	弱 流动	滑腻 垃圾 痒痒的	脏 温暖

由色彩感觉引起的听觉联想，例如，红色代表热闹之音等，如表 4-4 所示。

表 4-4　色听联想

色彩	纯色	清色	暗色	浊色
红	吼叫 热闹 呐喊	震动 情语 轻快旋律	低沉 嘶哑声	噪音 苦闷 嗡嗡声
橙	高音 轰隆声	悠扬 呱呱声	浑厚 悲壮	呜咽 沉重
黄	明快 响亮 尖锐	悦耳 哈哈声	回声 沉闷 喃喃声	昏沉 沙哑

由色彩感觉引起的味觉联想，例如，由纯红色联想到辣、甜蜜、糖醋味等，由纯黄色又会联想到甘甜、甜腻，等等，如表 4-5 所示。

表 4-5 色味联想

色彩	纯色	清色	暗色	浊色
红	辣 甜蜜 糖醋味	甜蜜 香醇	茶 涩味	巧克力 五香味 腐朽味
橙	酸辣 胡椒	甘 蜂蜜	熏味 苦涩 烟味	反胃 杂味
黄	甘甜 甜腻	乳酪 清甜	碱 醋	涩 酸苦味 酵酸

由色彩感觉引起的嗅觉联想，例如，由纯红色联想到浓香、酸鼻等，如表 4-6 所示。

表 4-6 色嗅联想

色彩	纯色	清色	暗色	浊色
红	浓香 酸鼻	艳香 幽香	浓郁 烧焦	恶臭 霉味 腥味
橙	浓郁 奇香	酪香 淡香	腐味 氨味 酸味	泥土味 郁香
黄	芳香 甜香	清香 飘声	腐臭 烤味 焦味	腐臭 异味

食品、饮料等行业的海报相当注重色彩感觉引起的味觉、嗅觉联想，如图 4-17 所示。

图 4-17 "共感联想海报" 图例 甘传俊

思考与实训

（1）每个人对色彩的共感联想都会有差别，例如红色会让人联想到热情、温暖，但也可能联想到愤怒、血腥。在设计过程中，如何引导人们向你想表达的方向进行联想呢？

（2）李某开了一家饮料店，店铺以天蓝色为主色调。结果店铺在炎热的夏季生意火爆，但是到了冬季却极少顾客愿意在店面逗留，哪怕提供暖气和热饮也是生意惨淡。从色彩联想的角度说说出现这种情况的原因，并提供解决方法。

4.7 色彩的象征

世界各民族、地区、国家都有各自的色彩象征特定的意义，虽然每种文化对颜色的解释各有不同，但颜色依然是国际通用的象征体系之一。

1. 红色

据说耶稣的血是葡萄酒色，所以红色在西方象征着圣餐和祭奠；而红色在中国传统上表示喜庆，常常被应用在春节和婚礼的装饰上（图4-18）。在北美的股票市场，红色表示股价下跌；但在东亚的股票市场，红色表示股价上升。虽然每种文化对红色的解释各有不同，但它被赋予了意义，象征着某种含义。

2. 黄色

黄色是阳光的象征，具有光明、希望的含义。在中国古代黄色被定为帝王用色（图4-19），在古罗马时期也被当作高贵的颜色，一般人不许使用。然而在基督教中，却被看作是下等的颜色。

3. 白色

白色意味着纯粹和洁白，表示和平与神圣。日本的老道及和尚的衣服多含有白色（图4-20）。中国和印度的白象和白牛都是吉祥和神圣的象征。

图4-18 "色彩的象征"图例1

图4-19 "色彩的象征"图例2

4. 蓝色

蓝色是幸福色,表示希望。在西方一提到蓝色的血,就意味着名门血统,所以蓝色是贵族身份的象征(图4-21)。但是蓝色又是绝望的同义词,"蓝色的音乐"通常指"悲伤的音乐"。

5. 绿色

绿色是大自然草本的颜色,意味着自然和生长,是和平与安全的象征(图4-22)。但在西方,绿色意味着嫉妒和恶魔(图4-23)。

图4-20	图4-21
图4-22	图4-23

图4-20 "色彩的象征"图例3
图4-21 "色彩的象征"图例4
图4-22 "色彩的象征"图例5
图4-23 "色彩的象征"图例6

思考与实训

(1)观察麦当劳、星巴克、宜家家居的商标颜色,思考这些颜色是否成了该品牌象征颜色?品牌的商标颜色是否固定不变?如果改变品牌商标颜色,需要注意什么问题?

（2）大部分民族、地区、国家的色彩象征都与色彩联想以及历史经历相关。例如国内外普遍认为紫色是高贵的颜色，这与古代的紫色染色工艺极其复杂只能少量生产有关，一般只有贵族才能使用。思考在近现代历史上，是否出现过因某些历史因素造成的色彩象征？

4.8 色彩的情感

色彩的情感是指以人的知觉经验为基础，借助不同色彩的色相、明度、纯度、冷暖、形状、面积等方面的变化及相互关系的构成来传达某种情感，如表 4-7 所示。

表 4-7 色彩的情感

色相	色 彩 感 受
红色	热情、血气、节庆、愤怒
橙色	欢乐、秋天、活力、新鲜
黄色	温暖、快乐、希望、智慧、辉煌
绿色	健康、和平、安全感、生命、宁静
蓝色	可靠、力量、冷静、永恒、清爽
紫色	想象、神秘、高尚、优雅
黑色	深沉、黑暗、现代感、丧事
白色	纯洁、清爽、朴素、干净、神圣
灰色	冷静、中立、苍老

1. 疲劳色与舒适色

色彩的舒适与疲劳感是色彩刺激视觉生理和心理的综合反应。

红色刺激性最大，容易使人产生兴奋感，也易产生疲劳感（图 4-24）。凡是视觉刺激强烈的色或色组都容易使人疲劳，反之使人舒适。

绿色是视觉中最舒适的色，因为它能吸收对眼睛刺激性强的紫外线（图 4-25）。

图 4-24 "疲劳色"图例　　　　　　　　　　图 4-25 "舒适色"图例

2. 活泼色与忧郁色

色彩的活泼与忧郁感主要与明度和纯度有关，明度较高的鲜艳色具有活泼感（图4-26），灰暗混浊的颜色容易产生忧郁感（图4-27）。高明度基调的配色易取得活泼感或明快感，低明度基调的配色易产生忧郁感。

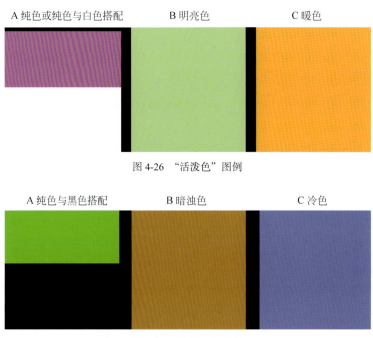

图4-26 "活泼色"图例

图4-27 "忧郁色"图例

3. 配色技巧

1）色偏现象

受背景蓝色的影响，灰色部分出现带蓝的色调，如图4-28所示。受背景黄色的影响，灰色部分出现带黄的色调，如图4-29所示。

图4-28 "色偏现象"图例1

图4-29 "色偏现象"图例2

2）同化现象

受黑色图形的影响，背景的灰色较暗，如图4-30所示。受白色图形的影响，背景的灰色较亮，如图4-31所示。

图4-30 "同化现象"图例1

图4-31 "同化现象"图例2

受黄色线条的影响，背景出现绿色带黄的色调，如图4-32所示。受蓝色线条的影响，背景出现绿色带蓝的色调，如图4-33所示。

图4-32 "同化现象"图例3

图4-33 "同化现象"图例4

3）明度同化

受黑色线条的影响，背景出现绿色带黑的色调，如图4-34所示。受白色线条的影响，背景出现绿色带白的色调，如图4-35所示。

图4-34 "明度同化"图例1

图4-35 "明度同化"图例2

4）纯度同化

受低纯度线条的影响，底色的纯度也随之降低，色调变灰变脏，如图 4-36 所示。受高纯度线条的影响，底色的纯度也随之提高，色调变得鲜明，如图 4-37 所示。

图 4-36 "纯度同化"图例 1

图 4-37 "纯度同化"图例 2

4. 色彩的面积效果

图 4-38 所示的四张图中对比的两色均是对比色，对比双方的面积之和不变，图 4-38（a）、(d) 中色面积较大的会对另一色面积较小的起到烘托和融合作用，对比效果是弱的；图 4-38（b）、(c) 中两色面积相差不多，对比强烈。

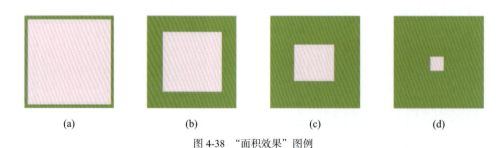

(a) (b) (c) (d)

图 4-38 "面积效果"图例

5. 色彩的识别性

明度或互补色对比强烈的色彩搭配，识别性较强（图 4-39）；反之识别性较弱（图 4-40）。

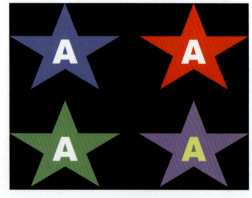

图 4-39 "色彩识别性"图例 1

图 4-40 "色彩识别性"图例 2

这种配色技巧同样适用于广告设计。如图 4-41 所示海报，以大面积的白色铺底，深色的构图识别性才强，表现出来的视觉效果更加明快、简洁、温和、素雅。

图 4-41 "色彩识别性"图例 3 叶淑妙

思考与实训

观察图 4-42 所示的交通标志，并思考运用了哪些色彩情感？

图 4-42　交通标志

第 5 章
标志设计

课题名称

标志设计

课程时间

3 课时

学习内容

（1）标志的表现形式。
（2）标志设计方法。

学习方式

通过"课本 + 实操"进行学习。

学习重难点

掌握并理解标志设计的方法和表现形式，学会如何提炼元素进行设计。

标志是一种大众传播符号，它以精炼的形象表达一定的含义，传达出明确的、特定的信息。

5.1 标志的表现形式

1. 具象型

具象型是指这类标志对人、物、动植物、宇宙现象或自然景物等具体形象进行简化而成为标志形象，如图 5-1 和图 5-2 所示。

图 5-1 "具象型" 图例 1 甘传俊

图 5-2 "具象型" 图例 2 甘传俊

2. 抽象型

抽象型是指这类标志以各种几何形或不规则形组成标志形象，其表现出的标志更寓意深远，如图 5-3 和图 5-4 所示。

图 5-3 "抽象型" 图例 1 甘传俊

图 5-4 "抽象型" 图例 2 程子豪

3. 文字型

文字型是指用中文、外文或数字加以装饰或变体以形成标志形象，如图 5-5 和图 5-6 所示。

图 5-5 "文字型"图例 1　林炬基　　　　　　图 5-6 "文字型"图例 2　马晓茵

4．综合型

综合型是指标志中包含具象、抽象、文字至少两种类型的元素，如图 5-7 和图 5-8 所示。

图 5-7 "综合型"图例 1　林炬基　　　　　　图 5-8 "综合型"图例 2　陈雪慧

5.2　标志设计的方法

1．对称

对称是指图形或物体以对称轴为界，对称轴的两边同形同量，对称轴可以是水平、垂直、倾斜或旋转的。标志对称具有节奏美、图形端正、庄重、规律性强，如图 5-9 所示。

2．均衡

均衡是指元素以视觉中心为支点，达到平衡的状态，如图 5-10 所示。均衡有两种基本形式：一种是对称均衡，另一种是非对称均衡。

图 5-9 "对称"图例　邓智龙　　　　　　图 5-10 "均衡"图例　甘传俊

3. 重复

重复是指一个基本型按照一定规律反复使用，如图5-11所示。

4. 重叠

重叠是指一个基本型的层叠，使标志更加层次化、立体化、空间化，如图5-12所示。

图5-11 "重复"图例 甘传俊

图5-12 "重叠"图例

5. 韵律

韵律是指音的高低、轻重、长短的组合形成的节奏感。标志中的节奏表现在图文的大小、粗细的变化，色彩的变化等，有韵律感的标志让人感受到优美舒畅，不单调，如图5-13所示。

6. 对比、统一

对比是把截然相反的事物做比较，统一是将两个不同的事物融合在一起，它们是一对矛盾体，如图5-14所示。

图5-13 "韵律"图例 林炬基

图5-14 "对比、统一"图例 吴婷

7. 渐变

在图形或颜色上采取逐渐加强或减弱的方法，给人强烈的视觉冲击力，传达出更深一层的寓意效果，如图5-15所示。

8. 幻听

幻听又称光效应，图形以虚面（无实体描框）或正负形方式体现，令人在视觉上产生幻听的效果，就像是能听到声音，却不能真正接触到实体，给人一种虚幻感，如图5-16所示。

图 5-15 "渐变"图例　叶淑妙

图 5-16 "幻听"图例

9. 装饰

装饰是在不影响标志主体的情况下，添加一些与之相应的花纹或图形加以装点和修饰，使标志的层次更加丰富，提升视觉美感，如图5-17所示。

图 5-17 "装饰"图例　林炬基

思考与实训

（1）运动品牌耐克（NIKE）、阿迪达斯（ADIDAS）、彪马（PUMA）的标志分别运用了什么表现形式？

（2）观看苹果公司的标志演变过程，思考在设计方法中有什么不同。

（3）李某新开了一家四川火锅店，店铺名称为"川辣"。根据你所学的标志设计方法，为川辣火锅店设计商标。

第 6 章
字体设计与运用

课题名称

字体设计与运用

课程时间

6课时

学习内容

（1）字体设计的风格类型和设计原则。
（2）文字形态创意方法。

学习方式

通过"课本＋实操"进行学习。

学习重难点

（1）理解并掌握字体设计的基本原则。
（2）掌握字体在广告设计中的运用规律和设计方法。

字体设计要服从主题的要求，对文字按视觉设计规律加以设计，不能相互脱离、冲突，如果破坏了文字的诉求效果，设计无疑是失败的。

6.1 字体的设计风格

根据文字特性和使用类型，设计风格大约有以下几种。

1. 秀丽柔美

字体清新秀丽，给人流畅柔美之感，适用于女用化妆品、纤维、饰品、日常生活用品、服务业等主题，如图 6-1 所示。

图 6-1 "秀丽柔美"图例 叶淑妙

2. 稳重挺拔

字体规整，富有力度且块面感强，有较强的视觉冲击力，适合于机械科技和商务等主题，如图 6-2 所示。

图 6-2 "稳重挺拔"图例 江仲玉

3. 活泼有趣

字体生动活泼，有鲜明的节奏韵律感。这种个性的字体适用于儿童用品、运动休闲、时尚产品等主题，如图 6-3 所示。

4. 苍劲古朴

字体饱含古风韵味，具有复古的元素，适用于传统产品和民间艺术品等主题，如图 6-4 所示。

图 6-3 "活泼有趣"图例 林炬基

图 6-4 "苍劲古朴"图例 林炬基

6.2 字体设计的基本原则

字体设计要有可读性、图形性、整体性、意象性、独特性和艺术性。

1. 可读性

文字是一定信息的象征,所以设计时文字不能影响识别,要准确传达出文字内涵。反面例子如图 6-5 所示。

图 6-5 "可读性"反面图例

2. 图形性

文字具有"信息载体"和"视觉图形"双重身份,进一步图形化可以增强它的视觉冲击力、强化感染力,如图 6-6 所示。

图 6-6 "图形性"图例 林炬基

3. 整体性

整体性是指控制文字笔画形状、大小、宽窄、方向等方面一致化，字与字之间相互穿插，互相补充，形成一个整体，如图 6-7 所示。

图 6-7 "整体性"图例　林炬基

4. 意象性

意象性是指通过事物形象来表达主观情感与意念，实质是一种暗寓和象征，如图 6-8 所示。

图 6-8 "意象性"图例

5. 独特性

文字形态的独特性是现代文字设计的重要目标，是构成文字视觉张力和感染力的基础，如图 6-9 和图 6-10 所示。

6. 艺术性

艺术性是表现力与审美把握的综合结果，是形态、组织、节奏、韵律、质感、色彩等因素的综合体，如图 6-11 和图 6-12 所示。

图 6-9 "独特性"图例 1

图 6-10 "独特性"图例 2　江凤琳

图 6-11 "艺术性"图例 1　吴婷

图 6-12 "艺术性"图例 2　江仲玉

6.3 文字形态创意设计

1. 笔形变异

在标准印刷字的基础上,对笔画进行形状、长短、方向上的变化,创造文字新的面貌,如图 6-13 所示。

图 6-13 "笔形变异"图例

2. 删繁就简

删繁就简是指在不影响识别的情况下对装饰性的笔画进行变异或删减的手法,如图 6-14 所示。

图 6-14 "删繁就简"图例 吴婷

3. 因形共用

因形共用是指几个形共同借用一个形才成为完整的形状,轮廓成形具有多面的性质,如图 6-15 所示。

图 6-15 "因形共用"图例 詹萍萍

4. 移花接木

当将两种不同特征的笔画嫁接到一起时，便打破了人们对文字的常识性认识，在视觉和心理上就会产生新鲜的感觉，从而激发人们的阅读兴趣，如图6-16所示。

5. 虚实相宜

虚实相宜是指正形与负形通过轮廓线的共用，图与底的转换相互借用，互相依存构成一体，如图6-17所示。

图6-16 "移花接木"图例 甘传俊

图6-17 "虚实相宜"图例

6. 空间追求

为了追求视觉习惯的突破，增强文字表现力，赋予文字立体的空间效果是一种好办法，如图6-18所示。

图6-18 "空间追求"图例 叶淑妙

7. 装饰美化

依据字义与要求，利用其他图形、纹饰对文字进行装饰美化，使文字突破常规的样式，增强其艺术美感，如图6-19所示。

8. 真材实料

肌理实质上是人们对材料质地、结构和重量等触觉的视觉认同,是材料的视觉表现形式,通过材料与文字的结合,使文字更具有吸引力,如图 6-20 所示。

图 6-19 "装饰美化"图例 林炬基

图 6-20 "真材实料"图例

9. 恣意挥洒

将豪放的气势凝结为形似的笔触,意似的结构。这样的文字设计蕴含着设计者真实情绪的宣泄和表达,常常能引起观众的共鸣,如图 6-21 和图 6-22 所示。

图 6-21 "恣意挥洒"图例 1 王耀辉

图 6-22 "恣意挥洒"图例 2 董新明

10. 创意无限

文字创意设计没有特定的规矩，要敢于探索、求变、创新、实验，多实践便能掌握文字表现的窍门，如图 6-23 所示。

图 6-23 "创意无限"图例　吴婷

思考与实训

（1）字体设计风格大致可分为哪几种？各种风格的字体特点分别是什么？

（2）字体设计的基本原则是什么？

（3）观察日常生活中遇到的字体设计，判断它们运用了哪些形态创意。

ADVERTISING DESIGN

第 7 章
广告设计的规律

课题名称

广告设计的规律

课程时间

10 课时

学习内容

（1）广告语创意的修辞方法。
（2）广告排版的构图方式和视觉引导。

学习方式

通过"课本 + 实操"进行学习。

学习重难点

（1）掌握从广告排版中理解其创意方法，掌握排版的表现形式和广告设计的视觉引导规律。
（2）掌握不同主题内涵与版式创意之间的联系并学会应用。

7.1 广告语

广告，顾名思义就是广而告之，而广告语在广告中占有主导地位。广告语是通过各种海报形式和传播媒体向公众介绍商品、文化、娱乐等服务内容的一种宣传用语，某种意义上是增强企业知名度的一种方式。

广告语的基本要求：简短易记、突出特点、号召力强、适应需求。

广告语创意的修辞方法如下。

（1）起兴比喻：是一种"借物言情，以此引彼"的修辞手法。

好马配好鞍，好车配风帆　　　　　　　（风帆蓄电池）

路遥知马力，日久见跃进　　　　　　　（跃进汽车）

（2）适度夸张：将被描述对象的特征或性能做可信范围内的美化夸张。

今年二十，明年十八　　　　　　　　　（白丽美容香皂）

一卡在手，走遍神州　　　　　　　　　（牡丹信用卡）

（3）大体对称：文字结构相称，字数相等；意义相反或相近。

穿金猴皮鞋，走金光大道　　　　　　　（金猴皮鞋）

喝孔府宴酒，做天下文章　　　　　　　（孔府宴酒）

（4）押韵上口：把同韵字放在不同句子的相同位置上，便于朗读和记忆。

康师傅方便面，好吃看得见　　　　　　（康师傅方便面）

情系中国结，联通四海心　　　　　　　（中国联通）

（5）恭呈吉祥：在广告语中加入一些寓意吉祥的祝福语言。

福气多多，满意多多　　　　　　　　　（福满多方便面）

华达电梯，助君高升　　　　　　　　　（华达电梯）

（6）突出细节：着重描述卖点特性，有助于读者迅速抓住产品优势。

只溶在口，不溶在手　　　　　　　　　（玛氏巧克力）

不闪的，才是健康的　　　　　　　　　（创维电视）

（7）化用经典：将被广泛流传的短语或典故应用于广告语中，增加产品的被认同感。

众里寻他千百度，你要几度就几度　　　（伊莱克斯温控冰箱）

高朋满座喜相逢，酒逢知己古井贡　　　（古井贡酒）

（8）赋予生命：将形容人物、动物或植物的修辞方式用于被宣传产品上，使之变得鲜活。

时尚和你一起漫步海滩　　　　　　　　（布莱德勒泳装）

我的眼中只有你　　　　　　　　　　　（娃哈哈纯净水）

（9）反复刺激：通过重复重点短语的方式，加深读者的印象。

全聚时刻，当然去全聚德　　　　　　　（全聚德烤鸭店）

星星知我心，冷柜数星星　　　　　　　（星星冷柜）

（10）一语双关：同一语句中包含两层甚至多层含义，往往有象征、递进之意。

与狼共舞　　　　　　　　　　　　　　（狼牌运动鞋）

（11）映衬比较：寻找与描述对象同类的事物进行比对，目的是衬托被宣传产品的高品质。

| 我们是第二，我们更加努力 | （艾维斯出租车公司） |
| 威尼斯太远，去苏州乐园 | （苏州乐园） |

（12）平白如话：语言平实，接地气，易于被大众接受。

| 一嗑就开心 | （阿里山瓜子） |
| 百事，正对口味。 | （百事可乐） |

7.2 广告排版

在平面设计范畴内，广告也被称为海报或招贴画，是传达信息的一种方式，是一种普遍的、大众化的宣传工具，有明确的主题性。设计者通过图片、文字、色彩等设计元素的整合与运用，将海报所要传达的信息以简洁、直观的形式展现出来，从而达到广而告之的效果。

1. 水平线构图

水平线构图是一种安静稳定的构图，视线呈水平线左右移动，给人稳定平和之感，是最常用的一种排版方式，如图7-1和图7-2所示。

图7-1 水平线构图图例1 林炬基

图7-2 水平线构图图例2 马晓茵

2. 垂直线构图

垂直线构图利用画面中明显的垂直线元素，视线依竖直中轴线上下移动，给人直观、竖立之感，具有高耸、挺拔、严肃、宁静的特点，如图7-3和图7-4所示。

3. 对角线构图

对角线构图是指将设计元素沿画面对角线方向放置的构图。视线一般呈对角线移动，以不稳定的动态引起注意，这种构图方法会显示出较强的动感且富有立体感、延伸感和运动感，如图7-5和图7-6所示。

图 7-3 垂直线构图图例 1 江仲玉

图 7-4 垂直线构图图例 2 甘传俊

图 7-5 对角线构图图例 1 吴婷

图 7-6 对角线构图图例 2 林炬基

4. 曲线构图

曲线构图中的各视觉要素随弧线或回旋线而变化运动，曲线构图具有明显的节奏感和韵律感，具有扩张感和一定的方向感，起到引导观众视线的作用，如图 7-7 和图 7-8 所示。

图 7-7　曲线构图图例 1　程子豪

图 7-8　曲线构图图例 2

5. 对称式构图

对称式构图是利用画面对称关系构建的构图方法，画面均衡平稳，左右对称，如图 7-9 和图 7-10 所示。

6. 三角形构图

三角形是一种稳定的结构形式，三角形构图可以给画面带来沉稳、安定感，如图 7-11 和图 7-12 所示。

7. 辐射式构图

辐射式构图是以主体为核心，元素向四周扩展的构图方式。这种构图方式可以使人的注意力很容易集中到主体元素上，如图 7-13 和图 7-14 所示。

8. 渐次式构图

渐次式构图中的多个图案进行渐次式排列的形式，空间感强，由大及小，构图稳定，次序感强，具有韵律感，如图 7-15 和图 7-16 所示。

64　广告设计

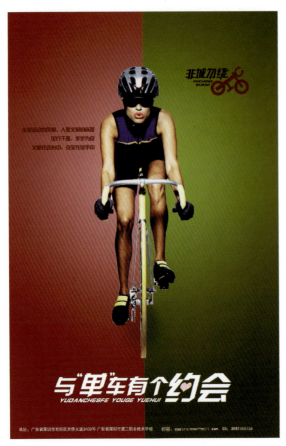

图7-9　对称式构图图例1　林炬基

图7-10　对称式构图图例2　程子豪

图7-11　三角形构图图例1　包宏伟

图7-12　三角形构图图例2　江仲玉

图 7-13 辐射式构图图例 1 马晓茵

图 7-14 辐射式构图图例 2 叶淑妙

图 7-15 渐次式构图图例 1 凯赛尔江

图 7-16 渐次式构图图例 2

9. 散点式构图

散点式构图是将一定数量的元素重复散布在画面的构图方式。具有空间感和节奏感，画面饱满、充实，如图 7-17 和图 7-18 所示。

图 7-17　散点式构图图例 1

图 7-18　散点式构图图例 2

思考与实训

（1）海报的排版形式有哪些？

（2）对角线构图和三角形构图的区别是什么？

（3）设计工作室接到订单，需要针对以下商品（运动鞋、吊坠项链、2 米 ×2.3 米木床、12 色口红）进行海报设计，请为每一种商品选择适合的海报排版形式（可多选），以单色草稿形式绘制构图。最后选择其中一种商品，完成一张海报设计。

针对海报成品完成小思考：你是根据什么因素选择出该商品适合的排版形式的？在绘画草图的过程中是否遇到困难，最大的困难是什么？

7.3　视觉引导

7.3.1　视觉流程

视觉流程是视线在观赏物上的移动过程，海报的版块布局、色彩搭配、字体应用都是对视线无声的牵

引。在进行视觉流程设计时，应引导观众的视线按照设计的意图，以合理的顺序、有效的感知方式发挥最大的信息传达功能。

7.3.2 视觉流程设计方法

1. 单向视觉流程

单向视觉流程按照常规的视觉流程规律，引导人们随着各元素有序观看，版面的流动线简明，直接地诉求主题内容，有简洁而强烈的视觉效果，可分为竖向视觉流程、横向视觉流程以及斜向视觉流程，如图7-19~图7-21所示。

图7-19 竖向视觉流程图例 董新明

图7-20 横向视觉流程图例 凯赛尔江

图7-21 斜向视觉流程图例 姚延钰

2. 曲线视觉流程

曲线视觉流程是指版面中的视觉元素按照曲线的方式排列，引导人们按照曲线的路径阅读信息，如图7-22和图7-23所示。

3. 重心视觉流程

重心视觉流程是指以强烈的形象或文字独占版面某个部位或充塞整个版面，占据视觉重心位置，使人第一眼看上去就有很明确的视觉主题。画面轮廓的变化、图形的聚散、色彩的明暗分布都可以对视觉重心产生影响，如图7-24和图7-25所示。

图 7-22　曲线视觉流程图例 1

图 7-23　曲线视觉流程图例 2

图 7-24　重心视觉流程图例 1　甘传俊

图 7-25　重心视觉流程图例 2　陈雪慧

4. 反复视觉流程

反复视觉流程是指相同与相似的视觉要素作规律、秩序、节奏的逐次运动，虽然效果不如单向视觉流程、曲线视觉流程和重心视觉流程强烈，但更有秩序美和韵律美。重复的强调作用可以给人留下深刻的印象，如图 7-26 和图 7-27 所示。

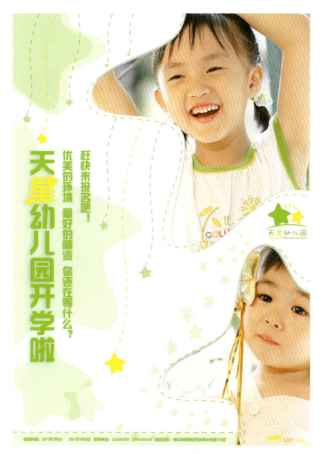

图 7-26　反复视觉流程图例 1　吴婷

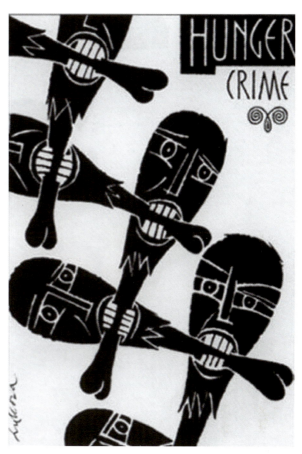

图 7-27　反复视觉流程图例 2

5. 导向视觉流程

导向视觉流程是指利用诱导元素主动引导视线向一定的方向顺序运动，由主及次，把画面各要素串联起来，形成一个有机整体，使条理清晰，重点突出，发挥最大的视觉传达效果，如文字导向、手势导向、形象导向和视线导向等，如图 7-28 和图 7-29 所示。

6. 散点视觉流程

散点视觉流程是指图与图之间、图与文字之间呈自由分散的状态排列，强调感性、自由随机性，追求空间动感。散点视觉流程不如单向视觉流程或曲线视觉流程阅读快捷，但生动有趣，如图 7-30 和图 7-31 所示。

图 7-28　导向视觉流程图例 1　甘传俊

图 7-29　导向视觉流程图例 2

图 7-30　散点视觉流程图例 1

图 7-31　散点视觉流程图例 2

思考与实训

（1）什么是视觉流程？

（2）视觉流程设计方法有哪些？

（3）反复视觉流程与散点视觉流程的区别是什么？

第 8 章
广告设计应用与欣赏

课题名称

广告设计应用与欣赏

课程时间

4 课时（建议广告设计应用与欣赏各 2 课时）

学习内容

（1）广告设计的应用。
（2）广告设计欣赏。

学习方式

通过"课本＋实操"进行学习。

学习重难点

（1）会欣赏和阅读广告，从广告的设计构思、视觉效果和构图形式等方面进行阅读理解。
（2）广告的应用比较广泛，信息量很大，学会收集和应用信息的方法，并在广告设计中融会贯通。

8.1 广告设计的应用

通过对各类广告设计方法的学习,我们要学会融会贯通。根据需要,自己设定好设计理念并推而广之,使创意在应用中得到升华。广告设计的应用包括名片设计、信封设计、VIP 卡设计、宣传折页设计、手提袋设计、扇子设计、书签设计、入场券设计、机票设计、书籍装帧等,它们都起到进一步宣传的作用。

8.1.1 名片设计

名片具有建立诚信、宣传品牌的重要作用,优秀的名片设计令人感觉值得信赖,同时它也是向对方介绍自己的一种方式,如图 8-1 和图 8-2 所示。

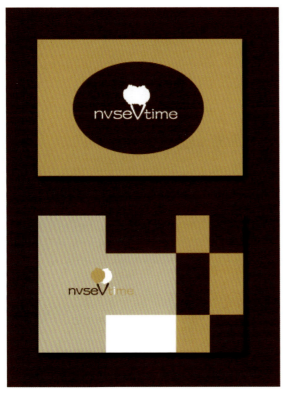

图 8-1 名片设计图例 1 吴婷

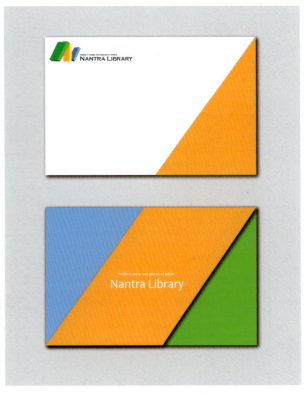

图 8-2 名片设计图例 2 陈雪慧

8.1.2 信封设计

信封是指人们用于邮递信件、保护信件内容的袋状包装,优秀的信封设计也是对公司形象的一种宣传,如图 8-3~图 8-6 所示。

8.1.3 VIP 卡设计

VIP 卡也叫 VIP 会员卡,是一种高级身份识别卡,也是一种消费服务卡。高档的、设计感强的 VIP 卡可以彰显消费者身份的尊贵,吸引更多消费者的加入,如图 8-7~图 8-9 所示。

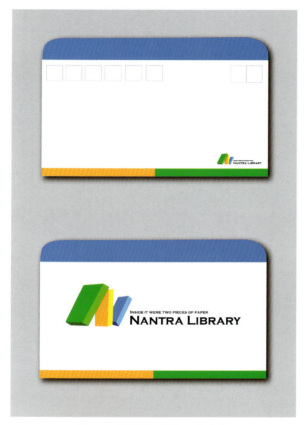

图 8-3　信封设计图例 1　包宏伟

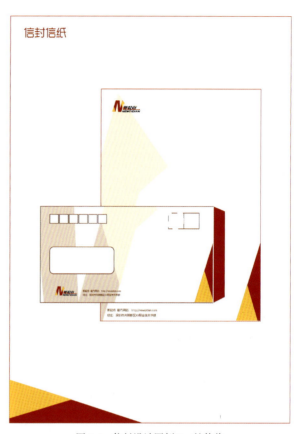

图 8-4　信封设计图例 2　甘传俊

图 8-5　信封设计图例 3　林炬基

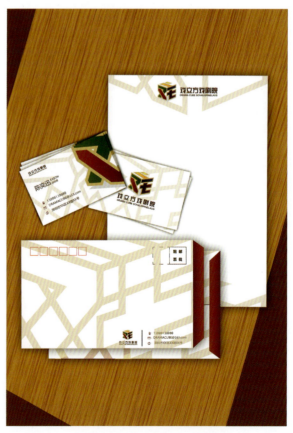

图 8-6　信封设计图例 4　甘传俊

第 8 章　广告设计应用与欣赏　75

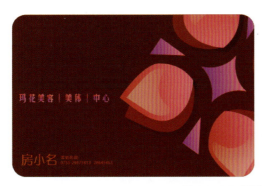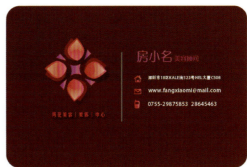

图 8-7　VIP 卡设计图例 1　林炬基

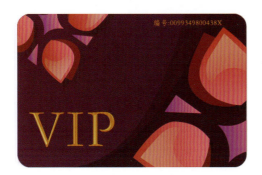

图 8-8　VIP 卡设计图例 2　林炬基

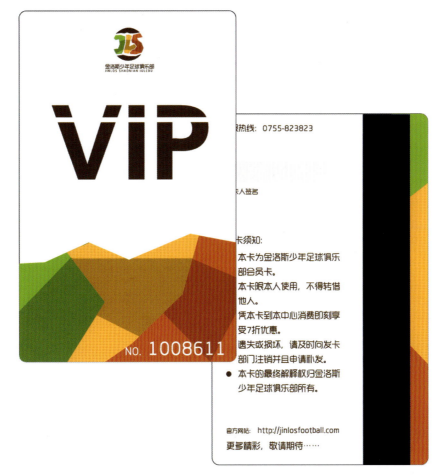

图 8-9　VIP 卡设计图例 3　甘传俊

8.1.4 宣传折页设计

宣传折页是一种纸制的宣传广告，它流动性强、传播广、成本低。通过创意设计使宣传页更具有吸引力，起到广泛宣传的作用，如图 8-10 和图 8-11 所示。

图 8-10　宣传折页设计图例 1　甘传俊

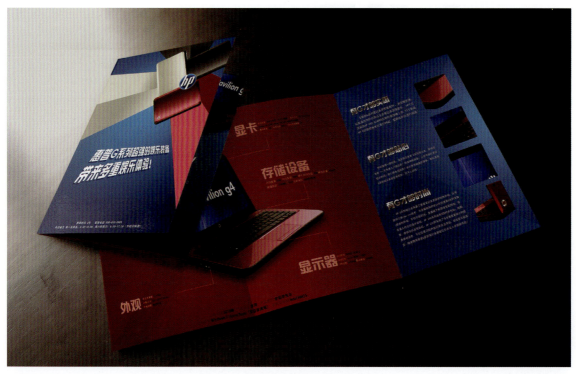

图 8-11　宣传折页设计图例 2　林炬基

8.1.5 手提袋设计

手提袋是一种行走的广告,也是个人品位的象征,富有设计感的手提袋能让消费者产生深刻的印象,如图 8-12~图 8-16 所示。

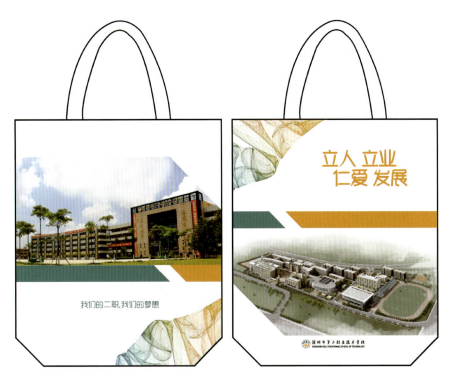

图 8-12 手提袋设计图例 1 凯赛尔江

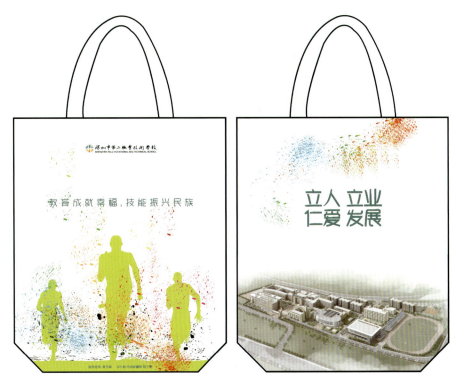

图 8-13 手提袋设计图例 2 程子豪

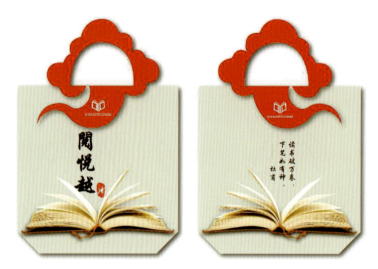

图 8-14　手提袋设计图例 3　程子豪

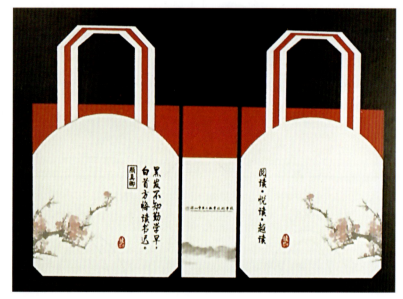

图 8-15　手提袋设计图例 4　凯赛尔江

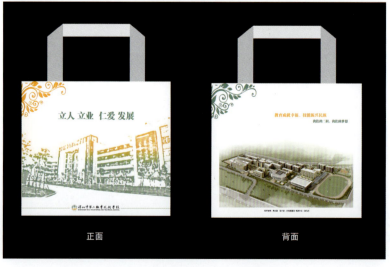

图 8-16　手提袋设计图例 5　凯赛尔江

8.1.6 扇子设计

扇子一般是用来扇风祛热的工具，具有实用性。为扇子进行创意设计，可以增添它的观赏性，如图 8-17 和图 8-18 所示。

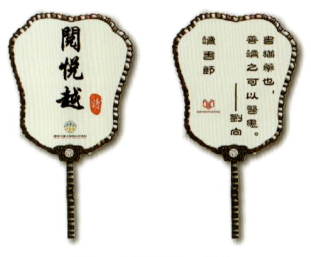

图 8-17　扇子设计图例 1　宋淑敏

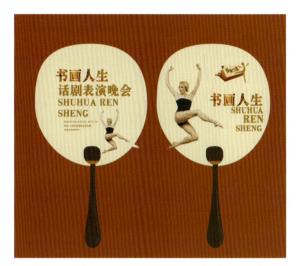

图 8-18　扇子设计图例 2　马晓茵

8.1.7 书签设计

书签是很好的一种记页码方式，且降低了对书的损坏度。好的书签设计可以激起人们对读书的兴趣，如图 8-19 所示。

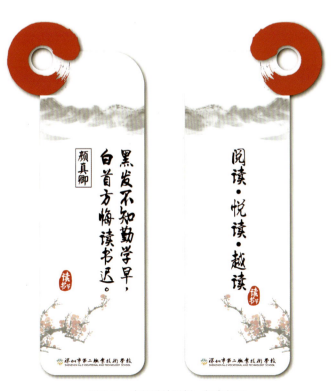

图 8-19　书签设计图例　凯赛尔江

8.1.8 入场券设计

入场券是进入某些活动场所的凭证。优秀、有创意的入场券设计能提高消费者的档次，令人感觉受到尊重，如图 8-20 所示。

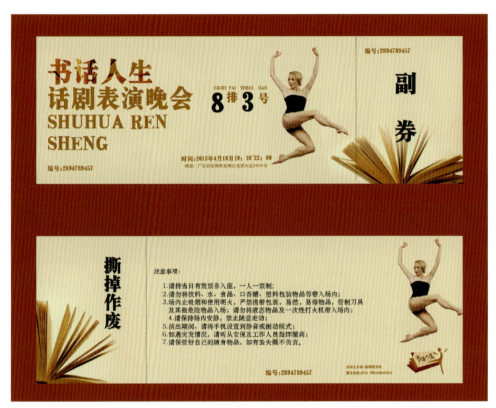

图 8-20　入场券设计图例　马晓茵

8.1.9 机票设计

机票是人们乘坐飞机的一种凭证。正规、简洁、富有创意的机票设计能塑造出公司权威、值得信任的形象，如图 8-21 和图 8-22 所示。

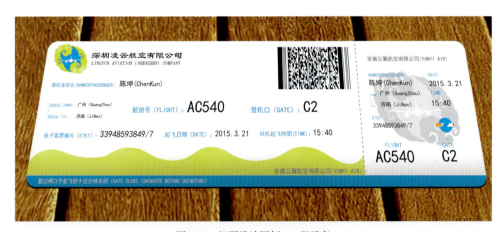

图 8-21　机票设计图例 1　程子豪

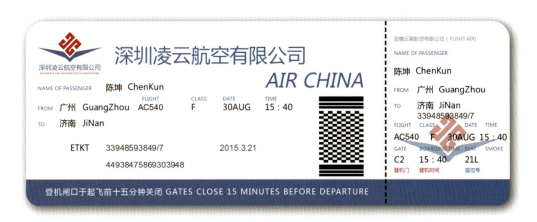

图 8-22　机票设计图例 2　程子豪

8.1.10　书籍装帧设计

书籍装帧设计是指书籍生产过程中将材料和工艺、思想和艺术、外观和内容、局部和整体等元素组成和谐、美观的整体艺术，如图 8-23～图 8-25 所示。

图 8-23　书籍装帧设计图例 1　叶淑妙

图 8-24　书籍装帧设计图例 2　江凤琳

图 8-25　书籍装帧设计图例 3　詹萍萍

8.2　广告设计赏析

8.2.1　国内外优秀广告赏析

图 8-26 所示广告设计作品运用了图形创意中的打散重构方法，通过对汉字"深圳"的偏旁部首进行拆分，然后立体化处理并堆叠排列，组合成新的图形。左下方的文字排版选择了靠左对齐，在视觉上形成一条虚拟的直线，文字构成的直线和图形构成的不规则边线相互衬托。

图 8-27 所示广告设计作品中将不规则的几何图形进行重叠形成了点和面，富有装饰性的英文字体统一靠左对齐形成了线，这些点、线、面的元素构成，以及选择印有汉字的报纸作为背景，都是为了突出主题关键：中国、平面设计。

图 8-28 所示广告设计作品通过书籍元素之间的规律摆放，有效地把整个平面空间进行切割，让大量的文字信息可以分组呈现。整体统一，美观整洁，富有阅读性。

图 8-29 所示广告设计作品将背景字体进行图形化处理，方正的结构框架以及切割分明的笔画让人联想到图书以及书架。其他字体统一选择笔画纤细的字体，和背景字体形成对比。蓝色的圆框在画面中形成视觉中心点，突出了主题。

第 8 章 广告设计应用与欣赏　83

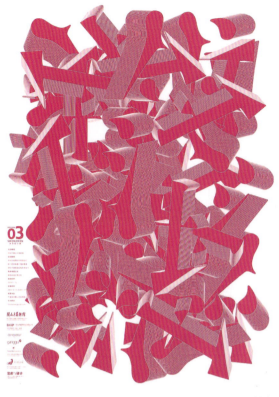

图 8-26　《深圳设计 03 展》　韩正

图 8-27　《平面设计在中国》　韩正

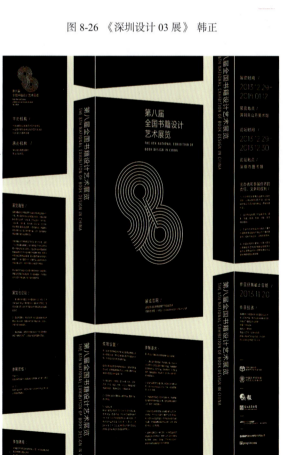

图 8-28　《第八届全国书籍设计艺术展览》　韩正

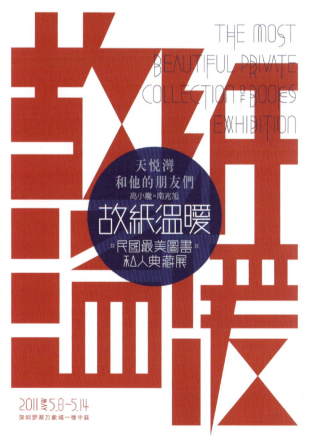

图 8-29　《故纸温暖》　韩正

图 8-30 所示广告设计作品是纪念第二次世界大战结束 30 周年的反战海报设计。作品采用类似漫画的表现形式，创造出一种简洁、诙谐的图形语言，描绘一颗子弹反向飞回枪管的形象，讽刺发动战争者自食其果，含义深刻。

图 8-31 所示广告设计作品利用黑白、正负形成男女的腿，上下重复并置，黑色"底"上白色女性的腿与白色"底"上黑色男性的腿，通过错视原理虚实互补，互生互存，创造出简洁而有趣的效果。

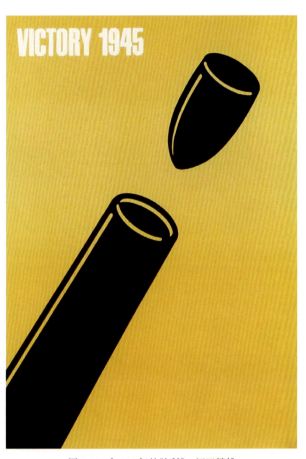

图 8-30 《1945 年的胜利》 福田繁雄

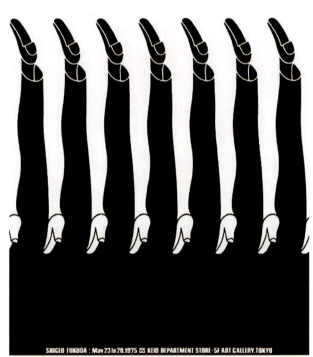

图 8-31 《京王百货宣传海报》 福田繁雄

图 8-32 所示广告设计作品是一张反战海报。作品色彩鲜明、线条简洁，海报里男子口中描绘的是飞机轰炸的战争场面，而图片下面标语中的 Bad Breath 是"口臭"的意思，作者以"消除口臭"来影射"反对战争"，传递热爱和平的愿望。

图 8-33 所示广告设计作品中的书被手握住，这只手由平面转向立体，书似乎悬浮在空中并投下阴影，营造出一种失重的空间感，形成二维和三维空间的相互置换，冈特·兰堡在创作中经常运用这种设计方法。作品传达了把握住知识就拥有了力量的设计理念。

图 8-34 所示四幅广告设计作品都是靳埭强老师的作品，以水墨为材料，以山水为主题，结合文字的实用性和艺术性，并参考了行草书法的结构特点，将设计与艺术、山水与书法融合。远看，是气势磅礴的行草；近观，是峰回路转的山水。靳埭强以设计师的精心布局，艺术家的率性挥洒，将心中的意境倾注于设计中。

图 8-32 《消除口臭》 西摩·切瓦斯特

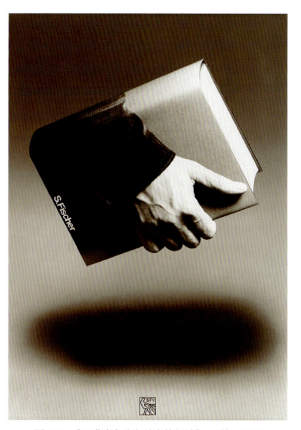

图 8-33 《S.菲舍尔出版社书籍招贴》 冈特·兰堡

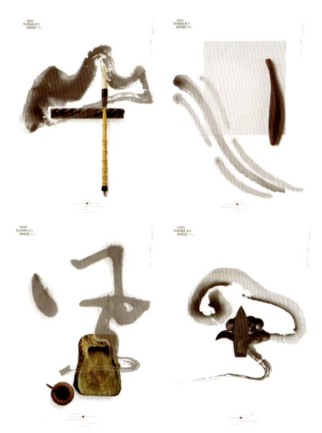

图 8-34 《画自我心》系列海报 靳埭强

8.2.2 学生作品赏析

1. 项目模拟案例一

主题：以"中国梦"为主题，完成一幅海报设计。

要求：通过收集中国传统文化作为元素，结合所学知识，在 A4 幅面上完成广告设计作品，作品保存为 JPG 格式，分辨率为 200dpi，把作品"中国梦海报"保存到自己的文件夹里。

图 8-35 和图 8-36 所示为两幅学生作品，它们都围绕"中国梦"作为主题，都用了中国元素"剪纸"作为设计素材，简洁明了，构图上也有一定形式感。学生在做这类主题设计时，既能挖掘"中国元素"，又能更好地感受到中国文化的博大精深，有利于培养学生的爱国情怀和人文素养。

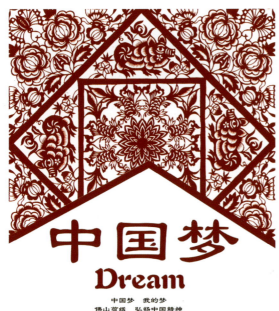
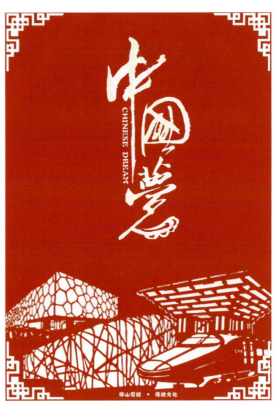

图 8-35 《中国梦》1　王芷欣　　　　　　　　　　图 8-36 《中国梦》2　朱可可

2. 项目模拟案例二

主题：以"顺德印象"为主题，完成一幅海报设计。

要求：通过收集顺德本土传统文化，做一份项目报告书，并以提炼的本土文化作为设计元素，结合所学知识在 A4 幅面上完成一幅主题海报设计。作品保存为 JPG 格式，分辨率为 200dpi，把作品"顺德印象"保存到自己的文件夹里。

图 8-37 和图 8-38 所示为两幅学生作品，它们都是围绕"本土传统文化"作为设计元素，紧扣主题，通过所学的广告设计知识，将这些元素运用其中，形成有地域特色的设计作品。在专业教学中，我们通过引入

本土传统文化作为项目进入课程教学，提高学生文化素养和专业能力的同时，借助中华传统文化之精髓，培养学生自强不息、仁者爱人、敬业乐群、爱国爱家的君子风范和责任担当意识。以"环境+课堂+活动+实践"为载体，实施项目化的课程体系，通过"五化"全程渗透，全面提升学生的身心、思想、职业、人文"四维素质"。"五化"即"校园文化优化、企业文化融化、传统文化内化、专业渗透细化、社会实践亮化"，让学生知道设计的目的不仅是将专业知识转化为实践能力，还是思想观念、人文精神、道德规范的深度融合。

图 8-37 《顺德印象》1　陈丽欣

图 8-38 《顺德印象》2　廖颖诗

3. 项目模拟案例三

该项目是结合全国中等职业技术学校"文明风采"类活动之一的"特设项目"进行的"中等职业学校学生公约"海报设计。

主题：为"中等职业学校学生公约"设计一套海报。

要求：结合中等职业技术学校学生文明公约里的"爱祖国、有梦想""爱学习、有专长""爱劳动、图自强""讲文明、重修养""遵法纪、守规章""辨美丑、立形象""强体魄、保健康""树自信、勇担当"为内容进行创意设计。

数量及尺寸、规格：做成完整的一系列 8 张，每一幅摆放在竖向 A4 幅面内。作品保存为 JPG 格式，分辨率为 200dpi，把作品"学生公约"保存到自己的文件夹里。

图 8-39 ~ 图 8-46 为一套学生设计作品，该套作品通过简洁的创意，用传统剪纸艺术表现手法分别表达 8 个主题思想。该套作品设计比较直观，一目了然，容易辨识，这非常符合该类宣传海报的特点。

图 8-39　项目模拟案例三图例 1　张辉

图 8-40　项目模拟案例三图例 2　张辉

图 8-41　项目模拟案例三图例 3　张辉

图 8-42　项目模拟案例三图例 4　张辉

图 8-43　项目模拟案例三图例 5　张辉

图 8-44　项目模拟案例三图例 6　张辉

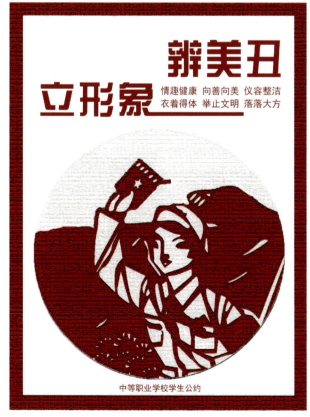

图 8-45　项目模拟案例三图例 7　张辉

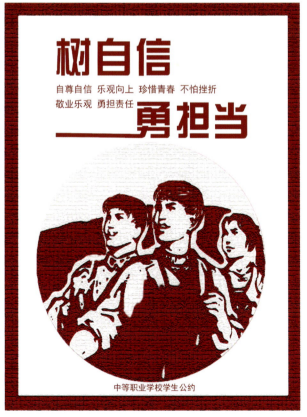

图 8-46　项目模拟案例三图例 8　张辉

4. 项目模拟案例四

主题：为一个中学足球队设计队徽、字体及球赛海报。

要求：

（1）名称：南风中学足球队 / Landwind High-school Football Team

（2）数量及尺寸、规格如下。

① 足球队的队徽及广告语字体设计各一款，排放在一张竖向 A4 幅面内。

② 队旗设计：横向、竖向各一款，长宽比例均为 1∶1.3。将两面队旗排放在一张竖向 A4 幅面内。

③ 设计一款球赛海报，排放在一张竖向 A4 幅面内。

（3）海报主题口号：南中足球 - 风中传奇！

该项目按照现场竞赛要求规定的时间（约 3 小时）完成，提供一定的素材。设计中除了完成标志标准组合（图 8-47）外，还要完成周边的一些配套设计（图 8-48），海报设计（图 8-49）不仅要求设计者有较

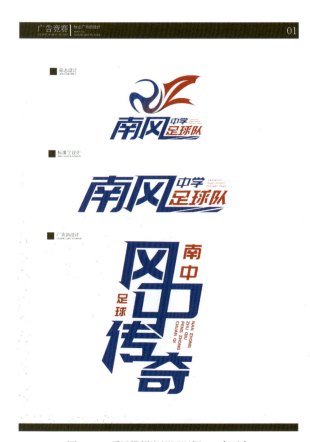

图 8-47　项目模拟案例四图例 1　唐雨农

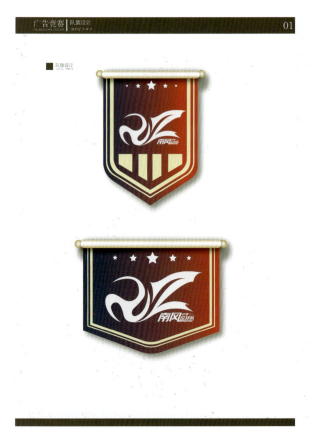

图 8-48　项目模拟案例四图例 2　唐雨农

图 8-49　项目模拟案例四图例 3　唐雨农

好的设计能力,还要有熟练的相关软件操作技术,作品中用了 PS 技术将几张图片进行了创意合成,用了夸张的手法加强画面的视觉效果,文字创意与画面主题的巧妙结合,形成了一定的空间视觉感。

5. 项目模拟案例五

主题:"爱喜花嫁"婚庆工作室品牌的推广海报及 VI 系统设计。

关于我们:我们是一群时尚的年轻团体,我们个性张扬,力求革新,我们有超前敏锐的触觉,我们对艺术有深厚的鉴赏能力,我们会一如既往地不断创新,我们把婚庆策划当成生活中的一种信念,我们从不草率每个创意,致力打造爱的欢乐婚庆。

服务宗旨:以诚信为本,以市场为中心,以满足顾客需求为目的。品质的服务,热情的工作,超前的创新意识,苛刻的艺术鉴赏能力;强调每个在岗人员的工作能力,季度式培训激发斗志,自我完善,永远保证每项工作的质量。

我们努力坚守承诺,将艺术创作放在发展的首位。

公司地址:中山市东区竹苑街东苑路 88 号。

邮政编码:528400

电话号码:0760-88168888

传真号码:0760-88168888

电子邮箱:913977999@qq.com

QQ 号码:913977999 1823123456

要求:为"爱喜花嫁"婚庆工作室设计新标志并完成以下设计内容。

(1)VI 基础部分:在 A4 纸上完成 1 个工作室的标志、标准字体、标准字体的组合和广告语的字体设计。

(2)VI 应用部分:在 A4 纸上完成一张爱喜花嫁 5 周年的庆祝推广海报。

图 8-50 和图 8-51 所示为一套学生作品,该设计作品能抓住主题内涵,标志和字体的设计都非常符合要求,标志用"心"形,充满了爱意,色彩热烈,与字体设计形成一体,风格协调(图 8-50)。海报的设计非常有想法,用了立体的效果,以"5"作为主题来表达该婚庆工作室 5 周年纪念日的推广活动,画面非常温馨,有动漫感,非常符合年轻人的审美,色彩也比较喜庆,整体的构图主次关系处理得也比较好(图 8-51)。

图 8-50 项目模拟案例五图例 1 贾秀妮

图 8-51 项目模拟案例五图例 2 贾秀妮

思考与实训

广告设计与制作模拟项目（时间：180 分钟）

主题：为一座儿童芭蕾乐园中心设计标志、字体及推广海报等。

要求如下。

（1）中心名称：安琪尔芭蕾乐园 / Angel's Garden for Ballet

（2）广告口号：形美心善小天使！

（3）数量及尺寸、规格如下。

① 标志设计、中心名称的中英文字体设计，把它们排放在一张竖向 A4 幅面内。

② 期末汇报表演的请柬与信封。信封尺寸为 9cm×183cm，请自行拟定信封的开（封）口方式及请柬的尺寸、比例、形式、内容等。将请柬与信封的设计排放在一张竖向 A4 幅面内。

③ 设计一款汇报表演的推广海报，排放在一张竖向 A4 幅面内。海报上应出现标志、名称及广告口号，其余内容请自行拟定。

（4）电子文档终稿要求如下。

① 格式：JPG。

② 模式：CMYK。

③ 精度：150 ~ 200dpi。

④ 提交：先在桌面建立一个文件夹，命名为"芭蕾中心 ×× 号"；将终稿文档存于此文件夹内，并分别以"工号 ××-A 题 1""工号 ××-A 题 2""工号 ××-A 题 3"……命名。

参 考 文 献

[1] 刘佳. 图形创意基础教程［M］. 南宁：广西美术出版社，2009.
[2] 史喜珍. 三大构成设计［M］. 武汉：武汉理工大学出版社，2011.
[3] 刘兵克. 自由"字"在：字体设计与创意［M］. 北京：人民邮电出版社，2015.
[4] 李金蓉. 广告设计与创意［M］. 北京：清华大学出版社，2015.

图 片 出 处

第 2 章

图 2-1　"同构"图例 1：http://img.blog.163.com/photo/L7Jpe8A630sFUCM8jxSUzw==/434597364041683555.jpg

图 2-2　"同构"图例 2：https://m.sohu.com/a/216722083_783257

图 2-3　"异影"图例 1：https://www.agri35.com/item.php?word=同构图形创意图片展示_同构图形创意相关图片下载&img_id=3_1586154160_2719184259_26

图 2-4　"异影"图例 2：https://st.so.com/stu?a=simview&imgkey=t02f93a959d34ca59cf.jpg&fromurl=http://www.ppxhw.com/?s=%E5%BD%B1&cut=0#sn=0&id=957a47de0eeae4cd080fc4635e7402d4&copr=1

图 2-5　"正负形"图例 1：https://st.so.com/stu?a=siftview&imgkey=t02ee0ad6521dd83048.jpg&cut=0&fromurl=http://baike.baidu.com/view/431628.htm&cut=0#sn=10&id=453cdedf3ac5b54c220a251b302e11f1&copr=1

图 2-6　"正负形"图例 2：http://www.uimaker.com/uimakerhtml/uistudy/uiphotoshop/2019/0514/132400_2.html

图 2-7　"打散重构"图例 1：https://wenwen.soso.com/z/q189631186.htm

图 2-8　"打散重构"图例 2：https://huaban.com/pins/1507302500/

图 2-9　"延异"图例 1：http://news.meishujia.cn/index.php?act=app&appid=4096&mid=8372&p=view

图 2-11　"矛盾空间"图例 1：http://news.meishujia.cn/index.php?act=app&appid=4096&mid=8372&p=view

图 2-12　"矛盾空间"图例 2：https://www.sohu.com/a/119004603_224832

第 3 章

图 3-14　点的应用图例 2：https://www.missyuan.com/viewthread.php?action=printable&tid=560264

图 3-42　变化与统一图例 1：http://www.cdsns.com/art/11107

图 3-47　调和与对比图例 2：https://m.sohu.com/a/154806518_335612/?pvid=000115_3w_a

图 3-48　比例与分割图例 1：https://huaban.com/pins/1078450241/?qq-pf-to=pcqq.c2c

图 3-49　比例与分割图例 2：https://huaban.com/pins/1767208466/

图 3-51　节奏与韵律图例 2：https://huaban.com/pins/1463338709/

第 4 章

图 4-16　"抽象联想"图例：https://www.wendangwang.com/doc/6d4c28b45499376cb4752628/2

图 4-18　"色彩的象征"图例 1：https://www.sohu.com/a/43354660_162496

图 4-19　"色彩的象征"图例 2：https://image.so.com/view?q=%E4%B9%BE%E9%9A%86&ancestor=8d170ed54b484f41161090c1adbb089f&ancestorkey=t013ef9ba5880890cd2.jpg&ancestorsrc=10&ancestorgrp=8d170ed54b484f41161090c1adbb089f&clw=172#id=1f3b52ccac7abdd43b8c891d55761ab9&offspringsrc=3

图 4-20　"色彩的象征"图例 3：http://blog.sina.com.cn/s/blog_7f721a160100slf0.html

图 4-21　"色彩的象征"图例 4：http://www.likewed.com/article/11228017

图 4-22　"色彩的象征"图例 5：http://www.daimg.com/photo/201712/photo_114792.html

图 4-23　"色彩的象征"图例 6：https://www.enterdesk.com/bizhi/27296-176975.html

图 4-24　疲劳色"图例：https://st.so.com/stu?a=simview&imgkey=t01c0e6b44c918c8db4.jpg&fromurl=http://www.taopic.com/tuku/201412/631055.html&cut=0#sn=0&id=a058624aab743cee9c207e2b328a721f&copr=1

图 4-25　"舒适色"图例：http://www.v3wall.com/html/pic_down/1280_800/pic_down_69330_1280_800.html

第 6 章

图 6-5　"可读性"反面图例：http://lsb-design.blog.sohu.com/46546607.html

图 6-13　"笔形变异"图例：http://www.86ps.com/Article/PSWZ/4309_P10.html

图 6-17　"虚实相宜"图例、图 6-19　"真材实料"图例、图 6-22　"创意无限"图例：http://blog.sina.com.cn/s/blog_6a143c6801016b8l.html

第 7 章

图 7-8　曲线构图图例 2：https://pic.sogou.com/ris?query=http%3A%2F%2Fimg02.sogoucdn.com%2Fapp%2Fa%2F100520146%2F579807AF36ECB61C0B9A4CE67813328F&from=ris_sim&flag=1&did=1#did0

图 7-16　渐次式构图图例 2：http://www.flybridal.com/jidujiao/hphlupki.php

图 7-17　散点式构图图例 1：https://www.sohu.com/a/221383069_742071

图 7-18　散点式构图图例 2：https://www.zcool.com.cn/work/ZMjIzMjQ0MzI=.html?switchPage=on

图 7-22　曲线视觉流程图例 1：https://huaban.com/boards/3791134

图 7-23　曲线视觉流程图例 2：https://huaban.com/pins/97312076/

图 7-27　反复视觉流程图例 2：https://www.sj33.cn/article/hbzp/200603/1408.html

图 7-29　导向视觉流程图例 2：https://huaban.com/pins/1408275507/

图 7-31　散点视觉流程图例 2：https://m.duitang.com/blog/?id=114261734